KB141213

표지: 입동 69.5x69.5cm 한지에 채색 2005

김 진 관

Kim, Jin-Kwan

Hexagon

한국현대미술선 010
김진관

2012년 9월 1일 초판 1쇄 발행

지은이 김진관
펴낸이 조기수
기 획 한국현대미술선 기획위원회
펴낸곳 출판회사 헥사곤 Hexagon Publishing Co.
등 록 제 2012-000044호
주 소 경기도 성남시 분당구 미금로 63, 304-2004호
전 화 070-7628-0888 / 010-3245-0008
이메일 3400k@hanmail.net

김 진 관

Kim, Jin-Kwan

010

Hexagon
Korean Contemporary Art Book
한국현대미술선 010

One day I became acquainted with the works
of Kim Jin Kwan. My impression was to have
been transported into a beautiful world. I was
immersed in nature with the views of the small
seeds, lovely insects, beautiful flowers and various
fruits. I expect you will also be invigorated by your
immersion in natural beauty. Enjoy!

Grace Kim

I tell you the truth, unless a kernel of wheat falls to
the ground and dies, it remains only a single seed.
But if it dies, it produces many seeds.
(John 12:24)

차 례

씨앗
Seeds

콩 55x79cm 한지에 채색 2005

맑고 투명한, 여리고 소소한 그림

고충환 / 미술평론

김진관의 그림은 정적이다. 그런데, 정적인 그림을 가만히 들여다보고 있으면 수런수런 소리가 들린다. 풀잎 사이로 부는 바람소리며, 풀섶에 숨은 여치 우는 소리, 흙 알갱이를 밀쳐내며 개미가 떼 지어 지나가는 소리, 콩깍지가 터지면서 콩들이 흩어지고 부닥치는 소리. 그런데, 정작 그림에서 소리가 날 리가 없다. 그만큼 암시적이고 생생하다. 생생한 그림이 소리를 암시하는 것.

그런데, 생생한 것으로 치자면 자연도감 만한 것이 없다. 그런데, 정작 자연도감에선 소리가 나지 않는다. 그 실체가 손에 잡힐 듯 생생하고 실체 그대로를 옮겨 놓은 듯 사실적임에도 불구하고 아무런 소리도 들리지가 않는다. 소리가 나려면 소리가 지나가는 길이 있어야 하는데, 조직이 지나치게 치밀한 그림, 불투명한 막으로 �덮씌워진 그림이 그 길을 막아버린 것이다. 극사실적인 그림이 오히려 비현실적이고 초현실적으로 와 닿는 이유이며, 박제화 된 그림이 현실의 형해며 표본을 떠올리는 이유이기도 하다.

소리가 지나가는 길이며 바람이 흐르는 통로를 만들기 위해선 그림의 조직이 상대적으로 느슨하고 헐렁해야 하고, 맑고 투명해서 그 깊이며 층을 헤아릴 수 있어야 한다. 그림 속에 공기를 머금은 깊이를 조성하고, 공기와 공기 사이에 층을 만들어주어야 한다. 공기와 공기 사이에 층(차이)을 만들어야 비로소 그렇게 달라진 밀도감을 통로 삼아 공기가 흐를 수 있게 된다.

작가의 그림은 맑고 투명하다. 그리고 사실적이지만, 의외로 극사실적이지는 않다. 여백의 경우에 거의 담채를 떠올리게 할 만큼 묽은 채색을 여러 번 중첩시켜 맑고 투명한

진달래 162x130cm 한지에 채색 2009

깊이를 조성한다(근작에서 아예 종이 그대로를 여백으로 대신하기도 한다). 그리고 모티브를 보면 의외로 한 번에 그려 미세한 붓 자국이며 물 얼룩과 색 얼룩이 여실하다. 미세 얼룩이 오히려 암시력을 증가하는 것인데, 이처럼 암시에 의해 보충되지 않으면 실제감은 어려워진다. 실제와 실제감은 다르고, 실제가 실제감을 보증해주지는 못한다. 그림은 결국 감이며, 실제가 아닌 실제감의 문제이다. 마찬가지로 그리는 것보다는 그리지 않는 것, 그리지 않음으로써 그리는 것을 암시하는 것, 채우는 것보다는 비우는 것, 비움으로써 채워진 상태를 암시하는 것이 더 어려운 법이고, 그 만큼 결정적이다. 이 모두가 그저 수사적 표현이 아닌, 암시력을 증대시키기 위한 실질적인 방법이며, 그림 속에 암시공간을 조성하기 위한 실질적인 계기이다.

그림은 결국 조직의 문제이다. 조직을 촘촘하게 짤 것인가, 아니면 느슨하게 짤 것인가. 느슨하게 짜야 비로소 공기가 흐르는 길이 열리고, 바람이 지나가는 통로가 열린다. 그리고 작가가 소지로 쓰는 한지는 그 조직이 느슨해서 이런 공기의 길이며 바람의 통로를 내는 데는 그만이다. 섬유조직이 허술한 탓에 오히려 통풍성이 뛰어나고 덩달아 암시적인 그림에 어울린다는 말이다. 여기에 작가는 엷은 채색을 여러 번 덧 올려 바른 중첩된 색층으로 하여금 이렇듯 느슨한 조직 사이로 충분히 스며들게 하고 깊이감이 우러나게 한 것이다. 종이와 채색이 일체를 이룬 나머지 마치 종이 자체에서 배어난 것 같은, 종이 속에서 밀어올린 것 같은 색층이며 색감의 느낌을 주는 것. 그리고 종이는 채색은 물론이거니와 심지어 소리마저도 이렇듯 뱉어낼 것이다.

나아가 사실주의도 여러 질이다. 즉물적인 사실주의가 있고 암시적인 사실주의가 있다. 즉물적인 사실주의는 자연과학의 인문학적 전망과 관련이 깊고, 암시적인 사실주의는 감각적 경험이며 예술의 특수성에 관련이 깊다. 문제는 자연현상에 대한 물적 증거와 표상형식이 아니라, 어떻게 자연현상을 감각적으로 추체험하고 자기 경험으로 거머쥘 수 있느냐는 것이며, 그 경험을 공유하고 공감할 수 있느냐는 것이다.

여백은 이런 암시적 사실주의의 맥락에서 이해되어져야 한다. 여백에도 여러 질이 있다. 그저 텅 빈 공간이 있고, 오히려 꽉 차 있는 텅 빔 곧 충만한 텅 빔이라는 모순율의 경우가 있다. 비어있어야 담을 수가 있고 찰 수가 있다. 바로 관객에게 할애된 몫이다.

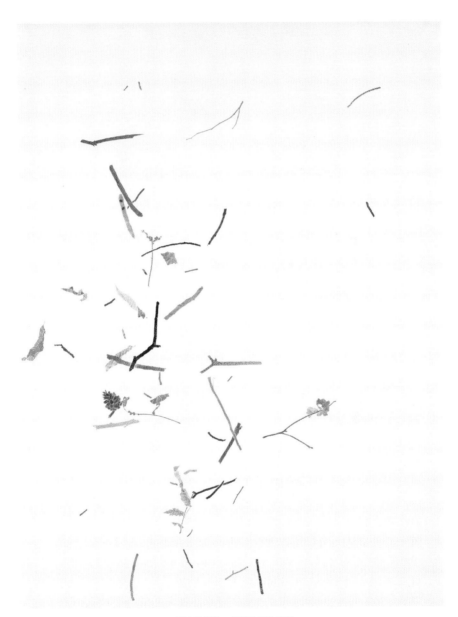

겨울 160x120cm 한지에 채색 2012

그런데, 사람들은 매번 똑같은 것을 담지 않는다. 상황논리에 따라서, 저마다 다른 것을 담고 매번 다른 것으로 채운다. 의미를 결정적으로 세팅하지 않는 것, 의미를 붙박이로 붙잡아두지 않는 것, 의미의 망을 느슨하게 짜 헐렁한 망 사이로 설익은 의미들이 들락거리게 하는 것, 그려진 의미가 미처 그려지지 않은 의미를 불러오게 하는 것이 모두 여백에서 일어나는 일이며, 작가의 그림에서 일어나는 일이다.

작가는 말하자면 자연을 그리고 생명을 그리고 생태를 그리지만, 그것도 꽤나 세세하게 그려내지만, 정작 이를 통해서 자연이며 생명이며 생태의 의미를 결정화하지는 않는다. 자연을 어떤 결정적인 의미며 정의로 한정하지도 환원하지도 않는다. 정작 중요한 것은 계몽주의가 아닌, 자연을 매개로 한 경험이며 추체험임을 알기 때문이다. 해서, 그저 그림과 더불어 바람결을 느낄 수만 있다면, 공기의 질감을 감촉할 수만 있다면, 그리고 그렇게 경험된 것을 추체험으로 분유할 수만 있다면 그 뿐이다. 소박할 수도 있겠고, 그 만큼 결정적인 경우로 볼 수도 있겠다.

그림 속에 공기의 길이며 바람의 통로를 내는 일, 헐렁하면서도 결정적인 감각으로 자연의 숨결을 암시하는 일, 그래서 마치 내가 그 숨결과 더불어 호흡하고 있다는 착각 속에 빠지는 일은 소박함이 아니고선 이를 수도 이룰 수도 없다. 여기서 소박함이란 무슨 윤리적이고 도덕적인 태도와는 아무런 상관이 없다. 그것은 대상의 물적 형식 외의 영역과 범주에 할애된 몫이며(대상을 느슨하게 잡는다? 대상과 일정한 거리를 유지한다?), 그 몫이 잘 표현돼야 비로소 대상의 물적 형식 자체도 더 잘 드러나 보일 수가 있게 된다. 모든 존재는 관계의 망에 속해져 있다. 문제는 모티브 자체가 아닌, 모티브와 여백과의 상호작용이며 상호간섭이다. 모티브도 존재고 여백도 존재다. 여백은 더 이상 여백이 아니다. 공기며 바람이다. 공기가 지나가는 길이며 바람이 흐르는 통로다. 그 실체감이 희박한 존재(여백)를 포착해야 비로소 상대적으로 실체감이 또렷한 존재(모티브)도 포획할 수가 있게 된다.

다시, 소리로 돌아가 보자. 어떤 사람은 봄에 밭에다 귀를 대고 있으면 새싹이 움트는 소리가 들린다고 한다. 대단한 귀를 가졌다고도 생각되지만, 그저 귀의 문제라기보다

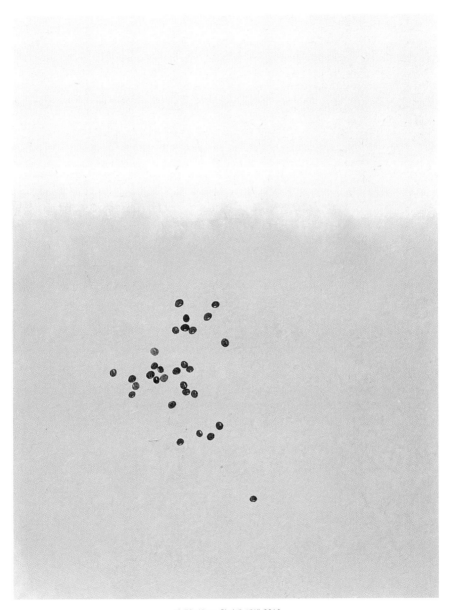

팥 70x45cm 한지에 채색 2010

는 예민한 감수성의 문제로 보인다. 작가의 그림에서 들려오는 소리도 알고 보면 그림은 고사하고 실제 자체도 여간해서 그 소리를 들어보기는 어려운 것들이다. 둔감한 감수성에는 거의 불가능한 경우로 봐도 될 것이다. 결국 관건은 실제로 소리가 들리는지 유무보다는 감수성의 문제이다. 자연을 대하는 주체의 감수성과 태도의 문제이다. 그리고 감수성과 태도에 관한 한 작가가 들을 수 있는 소리를 우리도 들을 수가 있게 된다. 여하튼 이처럼 실체감이 희박한 것들이 내는 소리를 들을 수 있으려면 느릿느릿 걸어야 한다. 발터 벤야민의 산책자처럼 할 일없이 걸어야 하고, 칸트의 무목적적 만족에서처럼 목적의식을 내려놓고 걸어야 하고, 장자의 소요유에서처럼 개념 없이 걸어야 한다. 소리통이 잡소리로 가득 차 있으면 다른 소리가 들려올 공간이 없고 틈이 없다. 더욱이 이처럼 여린 것들이 내는 소리라면 말할 것도 없을 것이다.

작가의 투명하고 맑은 그림은 이처럼 소소하고 여린 것들이 내는 소리로 소란스럽다. 그 소리에 귀를 기울이다 보면 나도 언젠간 작은 씨앗이 움트면서 내는 소리를, 실체감이 희박한 것들이 실체감이 또렷한 것들을 밀어 올리면서 내는 소리를, 그 여리면서 치열한 소리를 들을 수가 있을 것이다. (2012)

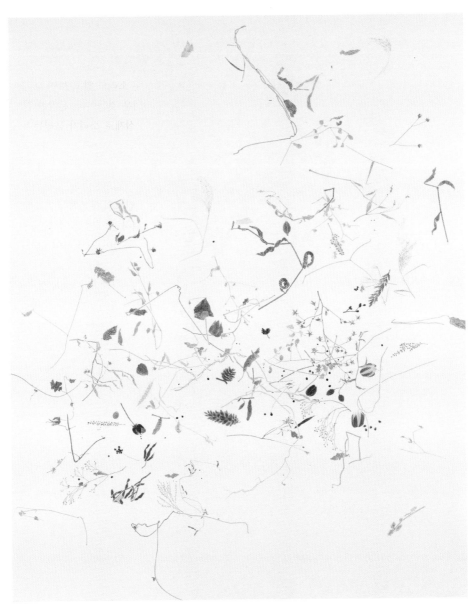

씨앗들 163x130cm 한지에 채색 2012

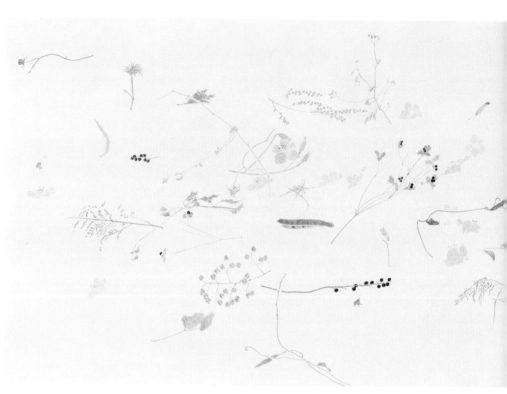

봄과 가을 69x200cm 한지에 채색 2012

Kim Jin-kwan's painting

Clear and lucid yet tender and delicate painting

By Kho Chung-hwan, Art Critic

Kim Jin-kwan's painting appears static. While looking into this static painting, a babble is heard: sound of breezes blowing between leaves; chirping of grasshoppers; sound of ants in groups passing through, pushing grains of clay; and sound of spreading and clashing of beans bursting. However, painting can never make sound. As such, his painting is so suggestive and vivid. His vivid painting implies sound.

Nothing more vivid than an illustrated plant or animal book: but it makes no sound. Although animals and plants depicted are so realistic, as if being transferred from nature, no sound is heard from them. A path of sound is necessary if sound is to come into being. Such a path is blocked by pictures with compact tissue or covered with an opaque membrane, and so hyper-realistic pictures rather look unrealistic and surrealistic. To create a path through which sound passes or a passageway through which wind flows in a painting, its texture has to be loose. It also should be clear and lucid for fathoming its depth and layers. A depth of air has to be engendered, and a layer has to be made between. Air can flow through a passageway made by a gap of density when this layer is created.

Kim's painting appears clear and lucid. His work is realistic yet not hyper-

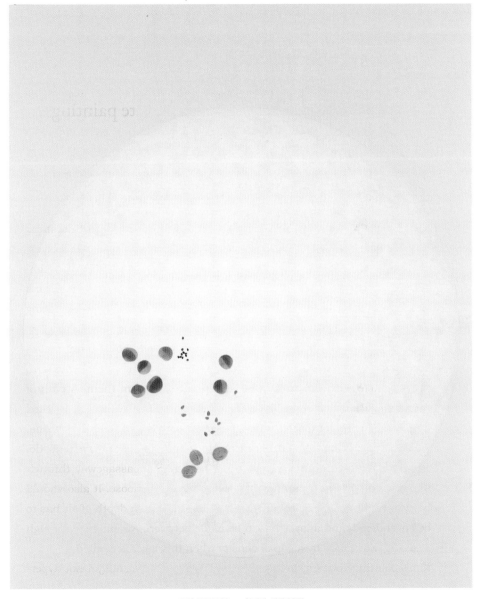

추석 157X 128cm 한지에 채색 2012

realistic. An overlap of thin coloring reminiscent of light coloring generates a clear, transparent depth. But, as his motifs are drawn without overlaps of brush touches, the brush marks, water stains, and color smudges appear strikingly vivid. His painting presents much connotation and suggestion with such delicate stains. Reality differs from the sense of reality, and reality cannot ensure the sense of reality. Painting depends on feeling and sense, and a sense of reality. Depicting something is more difficult and decisive than depicting nothing. Indicating something depicted by depicting nothing; emptying then filling, and indicating a state filled by empting is more difficult. All are practical ways to increase the power of suggestion, and a practical opportunity to create space for suggestion.

Painting is ultimately a matter of texture, whether the texture should be close-woven or loose-woven. When loosely woven, a path opens for air to flow and for wind to pass. The hanji (traditional Korean paper) he uses is an ideal material to engender such a way and passageway for air and wind as its tissue is loose. As its tissue is loose, it has outstanding ventilation and is proper for suggestive painting. The layers of paint created by light-coloring permeate such loose tissues, thereby exuding profundity. In his work layers of color and color sensations derive from paper itself it seems, as the paper and coloring become one. And, the paper is likely to bring forth sound, not to mention color.

There are diverse types of realism: among them are practical realism and allusive realism. Practical realism is deeply associated with natural science's humanistic perspective whereas allusive realism is deeply

호박꽃과 벌 163x130cm 한지에 채색 2012

involved in sensuous experience and artistic specialty. The problem is not physical evidence into natural phenomena or the form of its manifestation but how to sensuously experience natural phenomena and grasp it as one's own experience, and how to share and sympathize with such experience.

Blank space should be understood in the context of allusive realism. Its quality varies: simply-empty-space and not-empty-yet contradictorily fill space. When something is empty, it can put and fill. Putting something is for viewers, but they do not put the same every time. They put and fill the space with different things every time depending on circumstance. Taking place in blank space or in his paintings is the setting of meaning, capturing meaning indeterminately, letting meaning come in and out through loose nets, recalling meaning depicted, recalling meaning not portrayed.

The artist minutely depicts nature, life, and ecology, which do not determine meaning. He never confines or reduces nature to decisive meaning. He knows what's really significant is experience within the medium of nature. All we have to do is feel the texture of air and breeze in his painting. Our experience of such things may be simple and can be decisive. I never attain such a state without purity: creating a path of air or a passageway of breeze; indicating the breath of nature with a loose yet decisive sense; misunderstanding that I breathe with nature. Purity here is nothing to do with an ethical, moral attitude. It is included in the arena or category outside the physical form of objects, setting objects loosely; maintaining a certain distance from objects? As this arena is well

마른풀 190x127cm 한지에 채색 2012

represented, the physical form of objects is revealed.

All beings belong to a net of relations. The problem is not the motif itself but an interaction or mutual interference between motif and blank space. Both the motif and blank space are beings. Blank space is air or wind, the way air passes or a passageway where a breeze blows. When a being without clear substance (blank space) is captured, a being with clear substance (motif) can be captured. Let's talk about sound again: one says he can hear the sound of sprouting in the fields, due to a keen sensibility rather than a keen eye.

The motifs of his paintings make sound, but the sound is actually hard to hear. The problem is not whether the sound is really heard or not, but the sensibility and attitude of the subject. If we have a keen sensibility and attitude, we can hear the sound the artist can hear. We have to walk slowly to hear the sounds from things with obscure substance. We have to walk like Walter Benjamin's stroller, without doing anything; walk like Kant to feel purposeless contentment; and walk without purpose like Zhuangzi's free and easy wandering. If a sounding box is filled with miscellaneous sounds, other sounds like feeble, faint sounds cannot be heard. His transparent, clear paintings are clamorous with sounds from such feeble, trivial things. Paying attention to the sounds, we might hear the sound of sprouting seeds and the faint yet fierce sound with or without clear substance make. (2012)

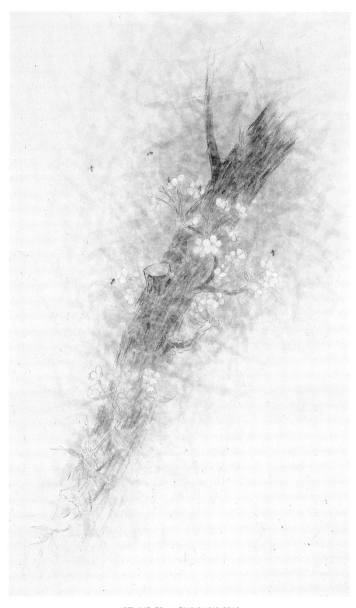

배꽃 117x70cm 한지에 채색 2010

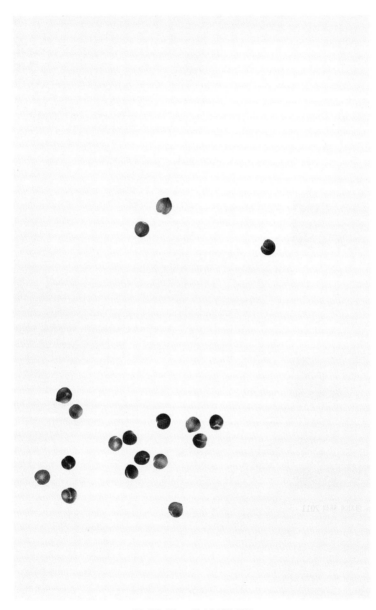

자두 175x110cm 한지에 채색 2009

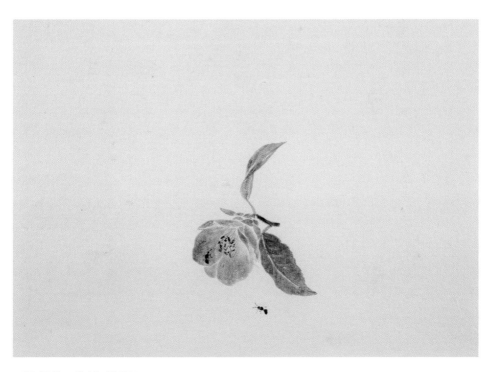

동백꽃 30x38cm 한지에 채색 2011

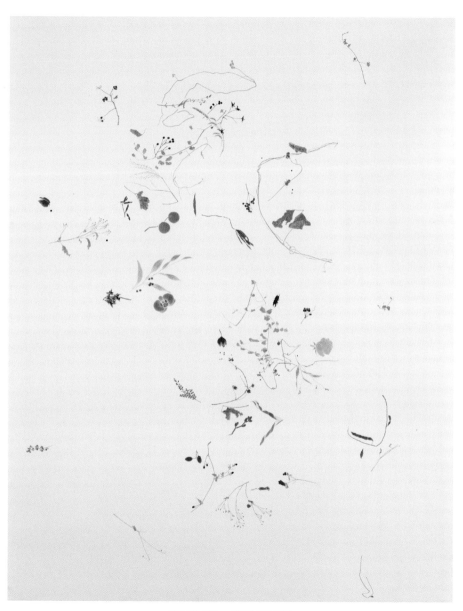

씨앗 185x145cm 한지에 채색 2011

김진관 작가의 강낭콩

박영택 미술평론/경기대 교수

김진관이라고 하는 작가는 아주 작은 콩 또는 벼씨앗, 방울토마토, 참깨 이런 것들을 그렸습니다. 아주 아주 작은 생명체들입니다. 씨앗들이죠.

김진관은 동양화 작가인데 이분은 한지에다가 마치 실제 한지 위에 참깨라던가 또는 벼씨앗 이런 것들을 뿌려놓고 그린 것 같습니다. 작은 콩들을 흩트려놓고 그린 겁니다. 사실은 마치 진짜 종이위에 콩이라던가 작은 씨앗들이 흐트러져 있는 상황을 그대로 사진으로 찍은 것 같습니다.

그것은 실제 그 곡식의 씨앗의 크기 그대로 그렸습니다.
아주 적조하게 어떠한 배경도 없이 그저 종이라고 하는 종이 표면 위에 먹과 물감을 통해서 작은 콩, 깨, 씨앗들을 그렸습니다.

그래서 그림 속에 가까이 가서 겨우 유심히 들여다봐야 그것이 어떤 존재인지가 가늠됩니다. 사실은 이렇게 작고 하찮아 보이는 것들, 눈에 잘 들어오지 않는 미시적인 것들, 그동안 그림에서 배제되어 있었던 것들, 그동안 그림에서는 과일이나 꽃을 그리죠. 과일이나 꽃, 풍성하고 화려하고 아름답고 이런 것들을 그리죠.

옛날에 여러분 민화 보면 굉장히 많은 꽃과 과일들을 그리죠. 꽃은 모란을 주로 많이 그리죠. 사군자에서는 매난국죽도 많이 그리지만. 민화에서는 큰 모란을 많이 그리죠. 화려하고.

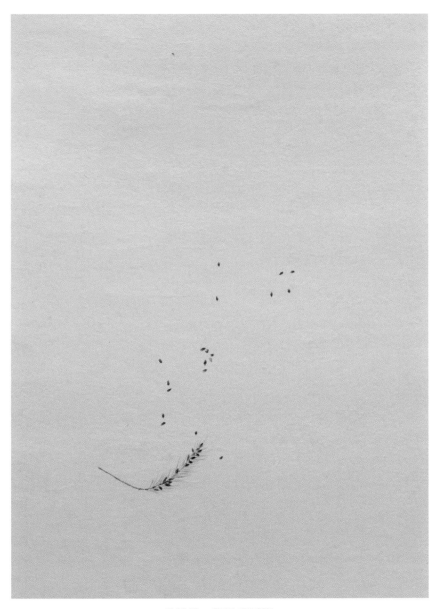

풀 85x57cm 한지에 채색 2011

모란은 꽃 중에 꽃이라고 해서 부귀화라고도 부르고 부귀영화를 뜻합니다. 그러니까 모란을 많이 그린다고 하는 것은 부귀영화를 바란다는 주술적 의미를 가지고 있습니다.

과일들도 많이 그리죠. 어떤 과일들이 많이 그려졌을까요? 수박, 참외, 석류, 복숭아 이런 것들이 많이 그려지는 과일들이었습니다. 전통사회에서 민화에서. 왜 그랬을까요? 그것은 이런 과일들의 공통된 특징은 씨앗이 많은 겁니다. 씨앗이 많다고 하는 것은 다손을 뜻합니다. 그래서 다남자라고 해서 많은 후손들, 많은 아들들을 낳기를 기원하는 의미에서 수박, 참외, 석류 이런 것들을 그렸습니다. 또는 연꽃, 연밥있죠. 그것을 쪼아먹고 있는 새들도 그리죠. 연밥에 있는 씨앗을 파먹는다고 하는 것은 씨앗을 취한다. 즉 새끼를 낳는다. 자식을 낳는다. 이런 의미를 가지고 있습니다.

반면 김진관이라고 하는 작가는 어떠한 문맥도 다 지워버린 상태에서 메마르고 작고 하찮아 보이는 그러나 이것들이 땅속에 틀어박혀서 오랜 세월을 견디면서 드디어 싹을 틔우고 열매를 맺고 우리들이 먹을 수 있는 곡식들을 품어낸다고 하는 아주 소중한 한 톨의 씨앗을 보여주고 있습니다. 새삼스럽게 씨앗의 중요성을 강조하고 있다는 겁니다. 이런 것들을 우리가 흔히 생태적인 그림이라고 말해볼 수 있습니다.

생태적 사고라고 하는 것들은 어떻게 보면 이미 전통사에서는 생태적 사고가 있었죠. 우리가 살고 있는 우주자연이라고 하는 것들은 인간이 지배하거나 필요에 의해 차출한다기 보다는 우리가 자연에 늘 도움을 받고 있는 것이니까 자연을 보호하고 인간과 자연의 조화로운 관계를 유지해서 삶의 리듬을 만들어가야 하는 것인데 그래서 전통사회에 보면 한결같이 그림의 자연속에 사람들이 작게 위치해 있고 자연을 소유하고 자연을 완성하고 자연으로 귀의하고 자연으로 돌아가는 그런 그림들이 대게 전통적인 인물 산수화의 보편적인 표현방법이었습니다.

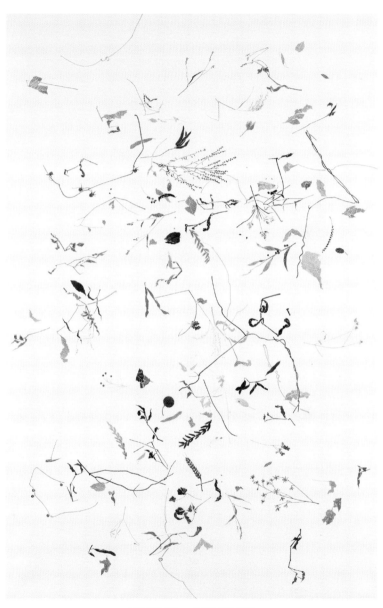

자연 177x116cm 한지에 채색 2012

그러나 근대에 와서 자연은 하나의 대상이 되고 물질이 되고 그것을 점유하고 착취하고 대상화하는 그런 관계로 가게 됩니다. 이 작가는 다시 새삼스럽게 동양화가 무엇인가를 질문하고 있습니다.

동양화가 무엇인가를 질문한다고 하는 것은 다시 한지에 모필과 먹과 벼루를 쓰거나 이전에 그려졌던 산수화라던가 민화를 다시 그린다는 것이 아니라 이전에 동양화, 이전에 전통회화는 어떤 관점으로 세계를 그렸을까? 어떻게 자연과 생명을 대했을까? 를 질문하는 것입니다.

그래서 이 작가는 바로 그런 생명의 소중함, 작은 씨앗의 중요한 가치를 발견하는 것 그것을 그리고 있는 것입니다.

이렇게 작고 보잘것 없고 또는 오늘날처럼 화려하거나 번잡하거나 스펙타클한 그림이 아닌 너무너무 소박하고 조용한 그림이지만 그러나 저는 전시장에서 이 작은 그림을 유심히 들여다보면서 그 작은 씨앗 하나하나들이 품고 있는 엄청난 생명력과 생장력들을 보면서 이 작가가 가지고 있는 생태학적인 사고방식, 아 그런 것들이 바로 옛 동양화였구나. 옛날의 동양화라고 하는 것이 바로 그런 인간과 자연의 어떤 조화로운 관계를 추구하고 자연이 품고 있는 생명력을 그만큼 중요시했던 것이었구나 하는 것들을 새삼스럽게 깨닫게 되었습니다. (2012)

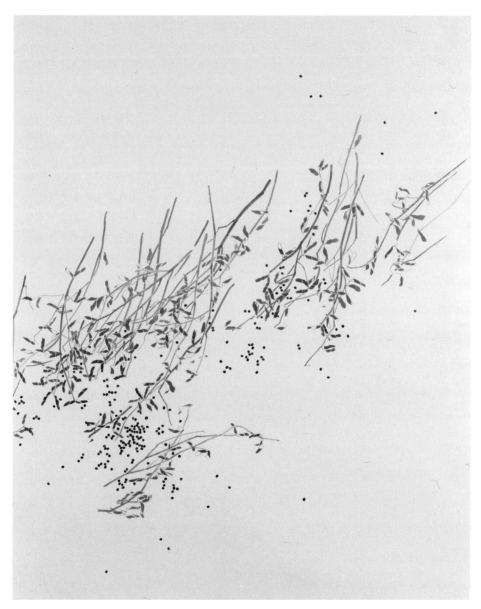

늦가을 161x131cm 한지에 채색 2011

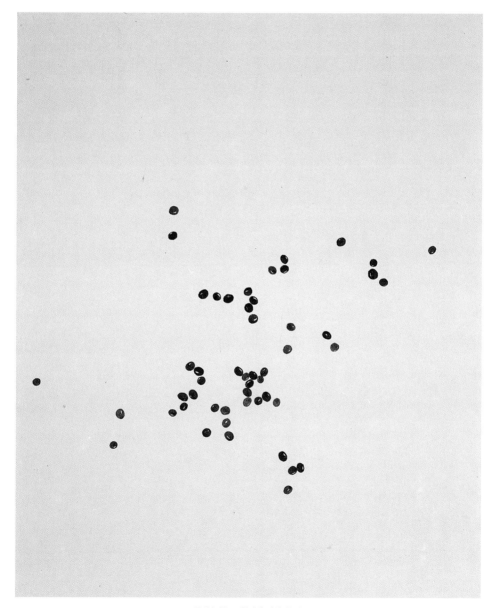

콩 54x44cm 한지에 채색 2010

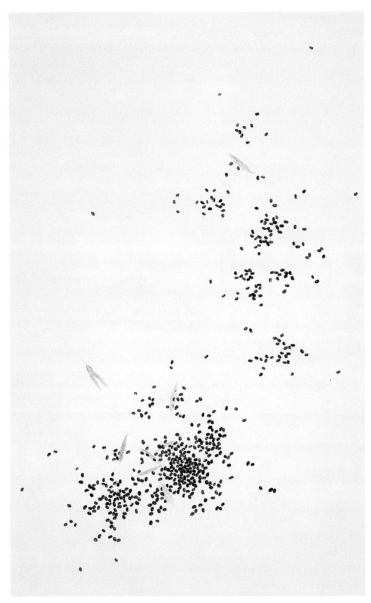

강낭콩 176x110cm 한지에 채색 2009

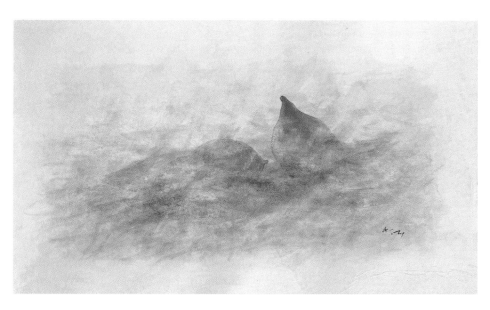

고구마 50x28cm 한지에 채색 2001

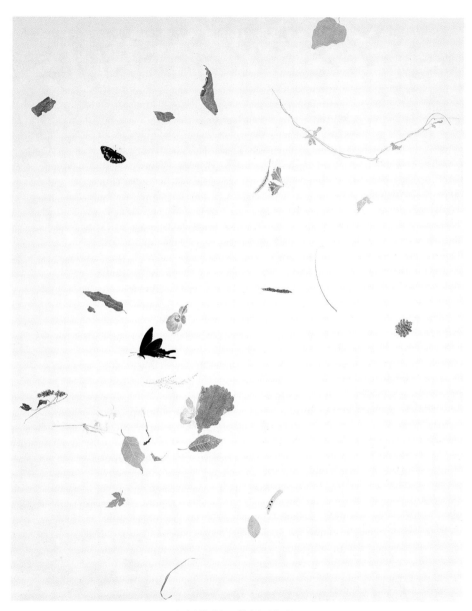

소리 162x130cm 한지에 채색 2009

작가생각 1

자연과 인간의 관계는 밀접한 관계를 갖는다

세계는 철저한 유기체적 구조를 갖고 있다. 본인은 현대의 소모되고 잃어져가는 근본의 작은 존귀함에 초점을 두었다.

시대를 살아가며 인간의 이기주의와 물질만능의 표피적 우월성에 반성을 하고 자연 생태의 씨앗들이나 곤충들을 통해 인간의 가치관을 생각하게 되었다 식물들의 순환 과정과 씨앗들은 본질이 생성되는 힘이있다

메마르고 열악한 씨앗이나 열매들은 주변의 흡인력과 자생력이 있는 원동력이다 우주의 응집된 원자들은 멀리 퍼져나갈 수 있는 생명력이 있다 자연의

소우주속 작은 곤충들과 식물들은 우리의 소중한 자산이다.

옛 주자의 말속에 쌀 한 톨 속에 벼 전체의 이치가 있다고 하였듯이 작은 깃의 진리는 변하지 않은 듯 하다.

본인은 이시대를 살아가며 인간들의 깨달음으로 다가갈 수 있는 부분을 표현하고 싶었다. 거대하며 광활하고 직접적인 인간의 이야기가 아닌 비록 작은 자연의 공간 안에도 삶의 이치는 같다고 생각한다.

소재를 통해 한국정서의 가능성을 찾고싶었다. 전통 동양화의 진채화부터 담채화에 이르기 까지 폭넓고 자유로운 채법을 담담하게 현실화 시키고자하였다

그림을 보다 대중들에게 쉽게 이해시키고 우리들의 문화 현실에 올바른 이상향을 공감할 수 있는 미적 감수성을 표현하고자한다.

(2012. 봄.... 김진관)

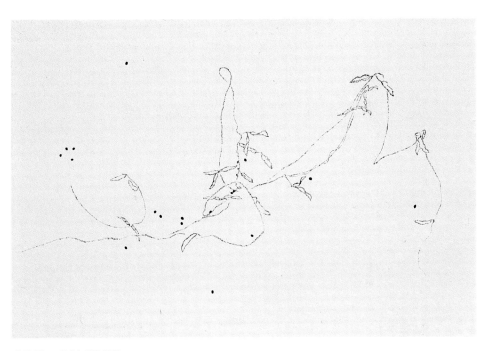

씨 55x79cm 한지에 채색 2005

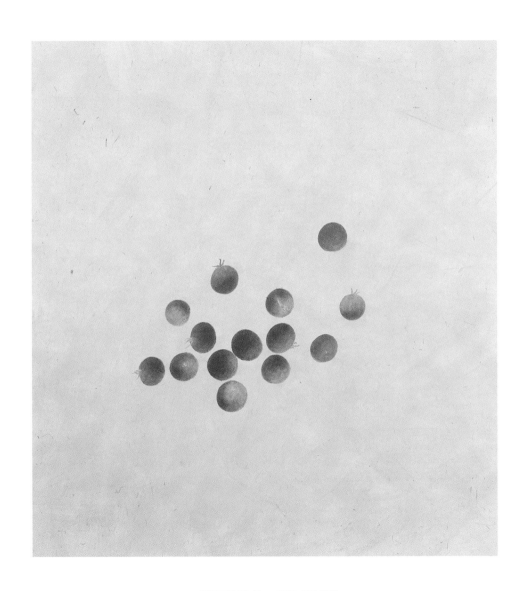

방울토마토 53x49cm 한지에 채색 2010

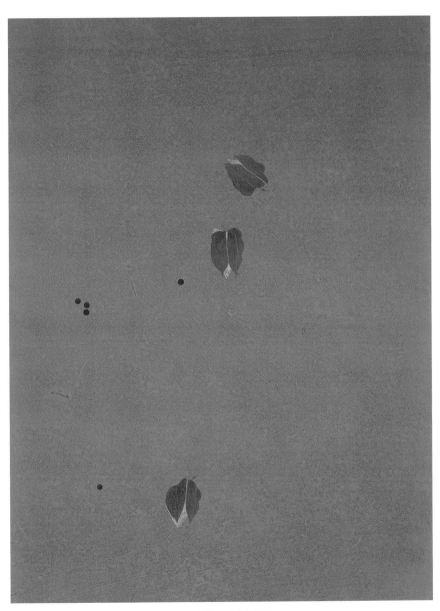

생생지리 58x43cm 한지에 채색 2010

감 36x57cm 한지에 채색 2010

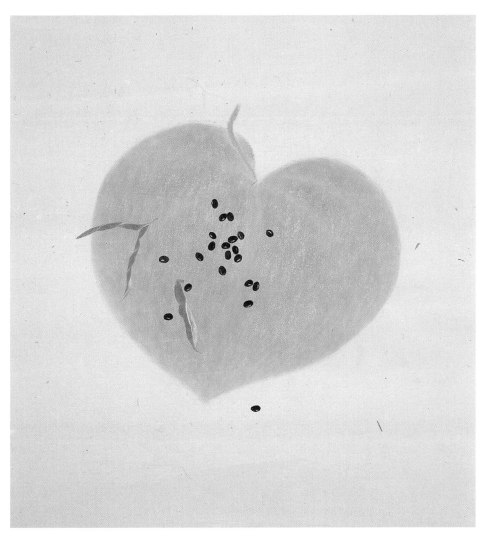

강낭콩 57x53cm 한지에 채색 2010

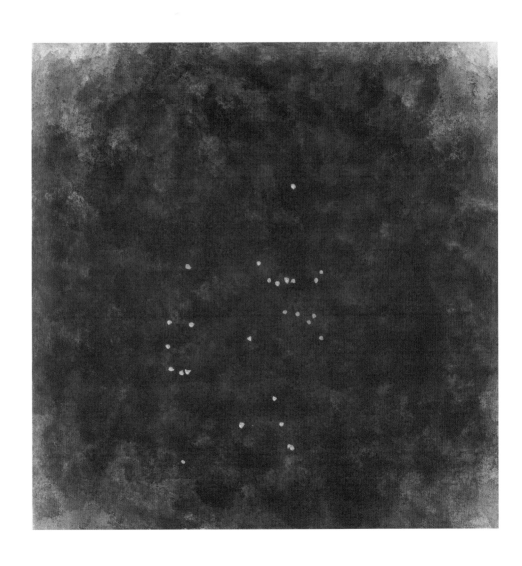

시금치 45x46cm 한지에 채색 2006

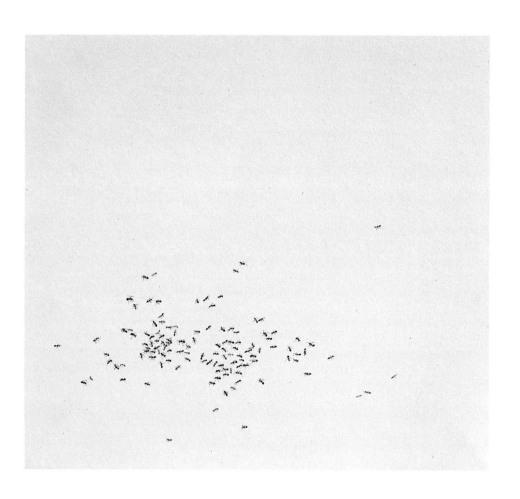

개미 90x120cm 한지에 채색 2005

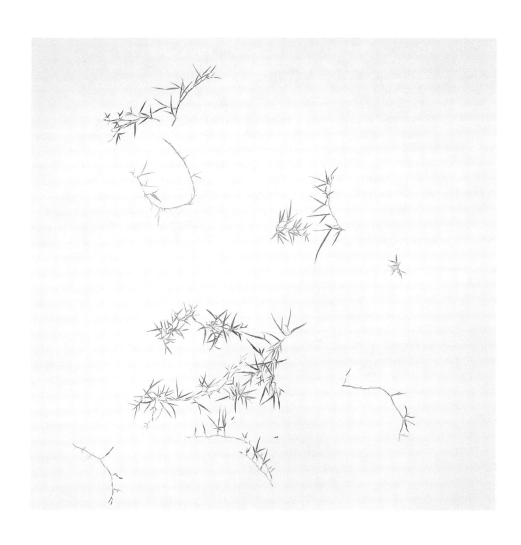

낯설음 131x134cm 한지에 채색 2009

노랑콩 190x150cm 한지에 채색 2009

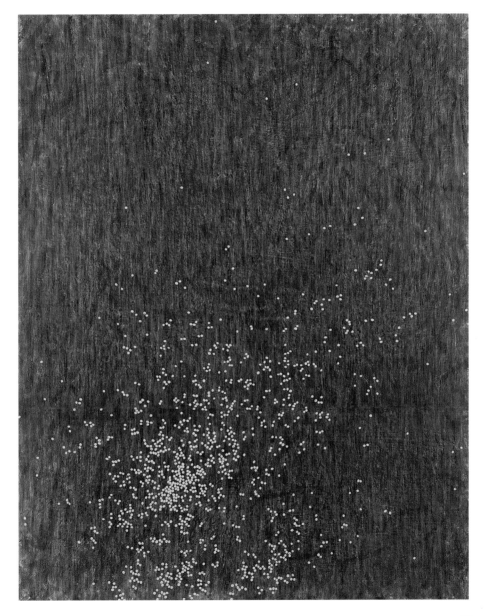

콩십병풍 179x600cm 한지에 채색 2009

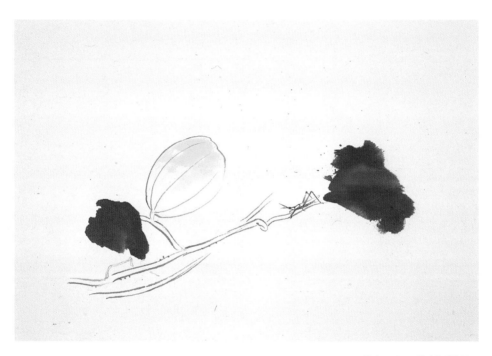

참외 41x61cm 한지에 채색 2010

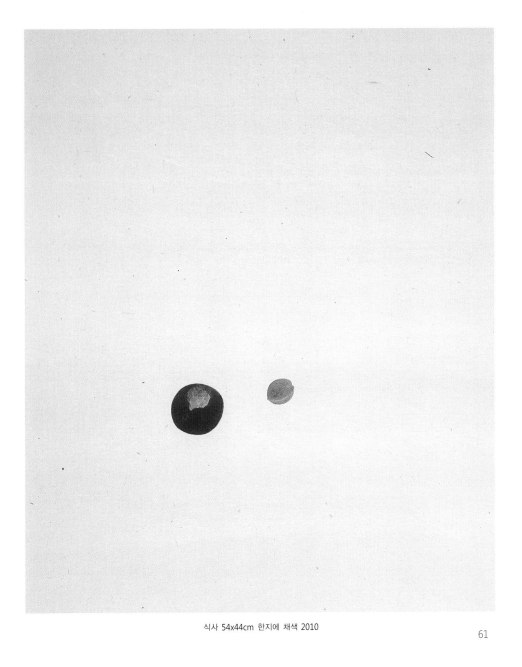

식사 54x44cm 한지에 채색 2010

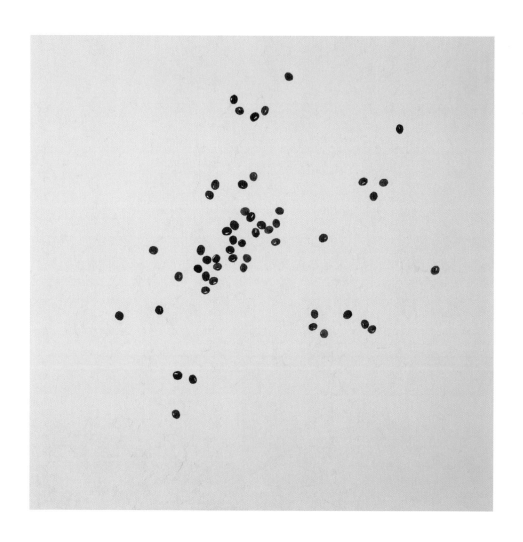

콩 40x40.5cm 한지에 채색 2010

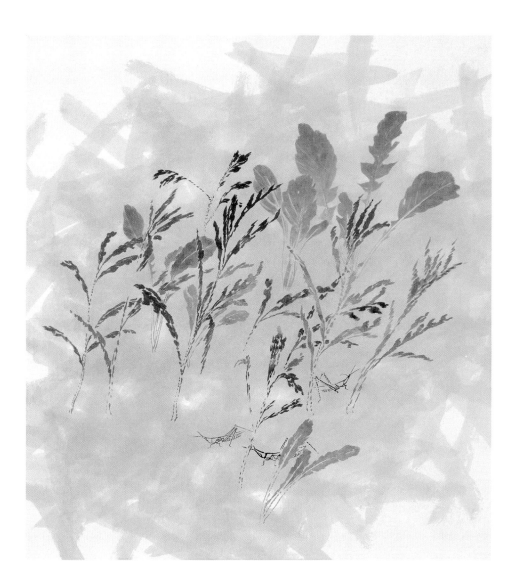

5월 58x53cm 한지에 채색 2010

작가생각 2

보편적 삶의 가치는 무엇일까? 사회의 이기주의가 팽배하여지고 인간의 본질을 상실
해가는 현시대에 자연과 생명의 가치를 다시금 생각할 때가 아닌가 한다.

재작년 늦가을 서울 근교로 스케치를 다녀왔다. 맑은 가을 들판은 제각기 색깔과 모양
이 아름다웠다 . 오후 바짝 마른 잡풀들을 밟는 순간 바삭거리는 소리와 함께 여러 들
풀들의 씨앗들이 튀겨나갔다. 자세히 보니 짙은 갈색과 붉고 다양한 씨들이 앞 다투어
터트려지고 있었다. 그 소리들은 지금도 생생하게 기억 된다 이는 마치 동양화 화선지
위에 긴 호흡을 한 후 필연적인 점들을 찍는 것 같았다. 퍼져가는 공간의 선과 점이며
시점이었다.

이번 그림들은 우리 삶 속에 접할 수 있는 작은 씨앗들의 생명과 본질에
뜻을 같이하였다. 모든 자연은 생의 산물을 낳고자하는 마음을 갖는다. 그것은 인간과
자연의 근원적 물음이며 공생의 장이다. 아내의 병간호와 더불어 자연의 작은 열매나
하찮은 풀 한포기라도 그 외형 이전에 존재하는 생명의 근원을 생각하게 되었다.

지난 10년 동안 작은 곤충들의 생태적 변화를 작품으로 표현하여왔다 하나하나의 파
생된 의미들은 이유와 당위성들이 분명히 있었다.

집이 경기도 주변이라 주말농장의 식생태물과 더불어 가꾸고 볼 수 있는 경험이 그림의
소재가 되었고 그것들을 통하여 삶의 깨달음으로 다가고자 하였다. 오늘도 전통 한지위
에 함축적 사고의 여백과 자연의 아름다운 마음을 생각해본다.

<div style="text-align: right">

2010 가을... 김진관

</div>

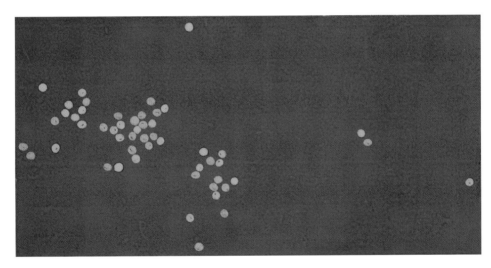

노랑콩 42x21.5cm 한지에 채색 2008

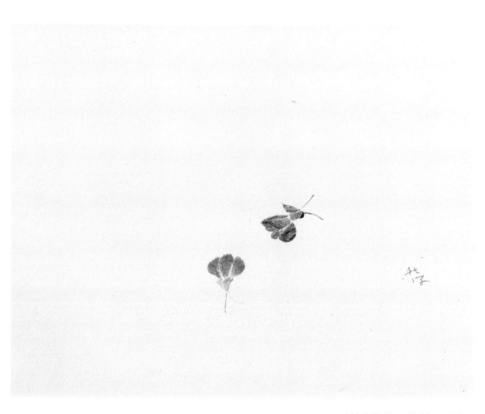

봉숭아 30x38cm 한지에 드로잉 2007

파씨 25x20cm 한지에 채색 2008

소중함

Preciousness

잎 162x130cm 한지에 채색 2009

간결한 형식에 담긴 생태적 서정

김백균 _미술평론가/ 중앙대 교수

김진관의 작업을 대하면 일상의 삶 속에서 간과하기 쉬운 몇 가지 중요한 주제들과 만나게 된다. 그중 가장 두드러진 것은 작은 것의 소중함이다. 그가 보고 표현하는 세계는 커다란 세계가 아닌 조그마한 세계이다. 크고 작음이란 상대적 개념이다. 그러므로 작다는 것은 단지 물리적 존재의 크기만을 지칭하는 것이 아니라 소소하게 느껴지는 존재감에 대한 소회를 지칭한다. 김진관은 우리 곁에서 호흡하며 같이 살아가는 그러나 너무 흔해 그 존재를 잊고 사는 세계에 주목한다. 콩, 콩깍지, 들풀, 개미, 잠자리, 벌과 나비 같은 작은 생명들. 그 중 하나쯤 없어진들 우리 삶에 커다란 영향을 없을 것 같은 존재들이다. 그러나 사실 따지고 보면 우리 대부분의 삶 또한 그 흔한 일간지 한 모퉁이조차 장식하지 못하는 미미한 존재이지 않은가. 그러나 그 소소하고 미미한 존재들 또한 그 나름의 사명과 소명으로 우주의 일부분을 이루고 있다. 우주도 이 작은 존재들이 있으므로 존재한다.

우리는 때로 커다란 이상에 많은 것을 건다. 큰일을 위해 작은 일을 희생한다. 민주주의의 이상을 위해 기꺼이 자신을 희생할 줄 안다. 물론 커다란 이상을 위해 개인의 자유를 희생하는 일이란 매우 고귀한 일이다. 이상이 실현되었을 때 또는 실현되어가는 과정에서 우리는 행복을 느낄 수 있다. 그러나 정작 우리를 일상의 행복으로 인도하는 것들은 그처럼 커다란 이상들이 아니다. 때론 너무 흔해 잊고 사는 것들의 재발견들이 우리를 새로운 존재의 인식으로 이끈다. 봄날 따사로운 한줌의 햇볕, 가을날 귓가를 스

붉은팥 190x150cm 한지에 채색 2009

치는 한 줄기 서늘한 바람, 길가에 나뒹그는 작은 돌맹이 하나 풀 한 포기에서 우리는 생명의 경이와 삶의 목적을 발견하고 행복을 느낀다.

그의 시선이 머무는 곳 그곳에는 콩, 들풀, 벼, 메뚜기, 매미, 그리고 막 껍질을 깨고 날아오르는 나비 같은 작은 생명들이 있다. 그리고 그 안에는 그 생명들이 살아가는 삶의 이야기가 있다. 늦가을 나뭇잎 아래 떨어져 다른 어떤 존재의 겨울나기 식량이 되거나 혹은 땅 밑으로 들어가 다음 생을 이어갈 나무로 태어나거나 또는 그대로 썩어 대지를 풍요롭게 할 밑거름이 될 밤알이나 도토리, 그리고 그러한 모든 생명들의 삶이 깃들어 있는 자연이 있다. 김진관은 세심한 눈길로, 정치한 필치로 생명의 다툼과 아우성 그리고 평화와 안식을 그려낸다. 그 안에는 근대이후 개발바람과 함께 들이닥친, 크고 빠르고 위대한 능률만을 쫓는 바쁜 서구식 삶에 지친 근대인들을 위로하는 작고 소중한 위안의 손길이 있다.

그 다음으로 눈에 들어오는 것은 형식의 간결함이다. 그의 작업이 보여주는 형식은 허전할 정도로 간결하다. 그려져 있는 화면보다 빈 공간이 많은 화폭에 무작위로 흐트러져 있는 몇 알의 호두나 자두, 콩알을 보고 있노라면 마음 한구석에 무상의 허전함이 전해온다. 처음 그의 화폭과 마주하면 그 속에서 화면이 발산하는 맛을 느끼기 힘들다. 그의 화면에는 달고 쓴 강렬한 맛이 느껴지지 않는 무미의 중성공간이 연출되어있기 때문이다. 그의 공간은 자연에서 얻은 것이되 이미 자연으로부터 떨어져 나와 추상화된 공간이다.

콩이든 파든 자두든 어떠한 존재의 의미는 그것이 존재하는 시공간의 맥락에서 벗어날 수 없다. 밭에서 막 수확되는 콩과 시장의 진열대에서 팔려나가기를 기다리는 콩, 혹은 부엌에서 요리로 태어나는 콩, 콩의 가치는 그것이 놓여 있는 공간과 함께 한다. 만일 컴퓨터 자판 위에 올려 진 콩알처럼 전혀 의외의 공간에 어떠한 존재가 출현한다면 그 존재와 공간의 대비로 인해 새로운 의미가 도출될 것이다. 그러나 김진관의 작업은 존

4월 80x70cm 한지에 채색 2004

재의 대비를 통한 의미의 탄생이란 것을 처음부터 염두에 두고 있지 않다. 소재들은 본래 그것들이 존재하는 환경으로부터 완전히 분리되어 있다. 오직 표현된 곳과 표현되지 않은 두 공간의 대비만이 그의 작업형식을 결정한다. 그러나 역설적이게도 그의 이러한 간결하고 무미한 중성공간은 우리에게 더 풍부한 의미의 세계로 진입할 수 있는 길을 연다.

그의 작업에서 팥이나 콩 같은 작고 둥근 소재가 허공에 흩뿌려진 것과 같은 공간연출은 감상자에게 있어 감각적 시공을 정지시키는 작용을 한다. 그 대상의 전후좌우의 맥락과 관련된 배경을 거세하고 오직 그 존재와의 만남을 주선한다. 이러한 배치는 감상자의 정신적 산란을 방지한다. 허전한 그의 화폭과 마주하는 순간은 고요와 마주하는 순간이다. 마치 군중 속에서 아이를 잃어버린 어머니의 귀에 일순 잡다한 소음이 사라지고 아이의 목소리만 들리는 경험과 같은 고요이다.

그러므로 여기에서 말하는 고요란 물리적 소음이 없는 상태를 이르는 것이 아니라 개인의 내적 평정상태를 이르는 말이다. 천지가 조용한 상태에 있어도 내 마음이 안정되지 못하면 결코 고요해질 수 없다. 물론 이 반대의 상황 역시 마찬가지이다. 외적 형식과 내적 마음이 안정될 때 우리는 고요의 경계로 들어설 수 있다. 이러한 정신적 고요의 경계에 들어서야만 우리는 정신을 대상에 집중시키고 그 대상 본연의 모습과 만날수 있다. 배경과 맥락이라는 현란한 장식의 겉옷을 벗어던진 존재 그 자체와 만나는 이 고요의 경계에 들어서면 그가 그 존재와 나누었던 그 대화가 들리기 시작할 것이다. 이러한 체험의 방식은 모든 종교적 체험과 유사하다. 인간의 소박한 소망과 헛된 욕망이 씻겨나간 텅 빈 공간에서 만나는 존재 그 자체는 적멸의 공간이다.

그 다음은 그의 작품에서 느껴지는 서정성이다. 그의 작업에는 이야기가 있다. 조용히 허물을 벗는 잠자리와 바람에 가만히 흔들리는 풀잎, 현란한 날벌레들의 끊임없는 날개 짓에 이르기까지 그의 작업에는 작은 생명들의 모습들과 그 생명들이 살아가는 삶

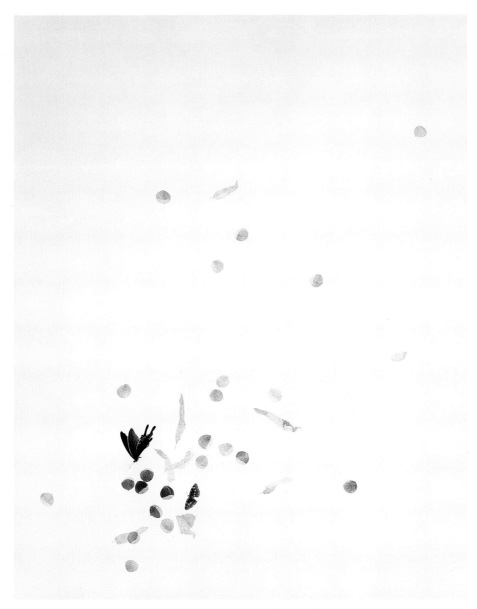

밤과 제비나비 162x130cm 한지에 채색 2009

의 이야기가 있다. 그러나 그의 이야기는 단순히 작은 생명의 살아가는 이야기에만 그 치는 것이 아니다. 초여름 살구가 내보이는 산뜻한 신맛이나, 숨을 죽인 겨울 파, 콩깍 지가 터지는 순간에 이르기까지 그의 작업에는 우리 삶의 다양한 이야기가 숨어있다. 그의 소재들은 우리가 삶에서 마주하는 여러 가지 인생의 맛으로 환원하여 읽어도 그 대로 무리 없이 읽힌다. 그리고 그러한 이야기들은 작지만 매우 강한 어조로 생명의 원 리와 삶의 소중함을 일깨워 주고 있다. 삶이란 본디 무념무상의 가치, 우리 인간의 시 각으로 바라보는 개발과 공리의 가치가 얼마나 허망하고 근거 없는 것인지 다시 돌아 보게 하는 힘이 부드럽고 평이한 그의 섬세한 모필 안에 내재되어있다.

이처럼 김진관의 작업에는 존재에 대한 의미가 여러 층위로 겹쳐져 있다. 그것은 일차 적으로 생명에 대한 철학적 성찰이며, 생명에 대한 철학적 성찰은 무관심, 무분별, 무 가치의 중성공간을 창출하고 고요와 적막이라는 경계로 이끄는 간결한 형식으로 형상 화된다. 미미한 존재로서의 주체가 작은 생명들과 나누는 연민과 동류의식이 생태적 상상력으로 확장된 작품들이다. (2009)

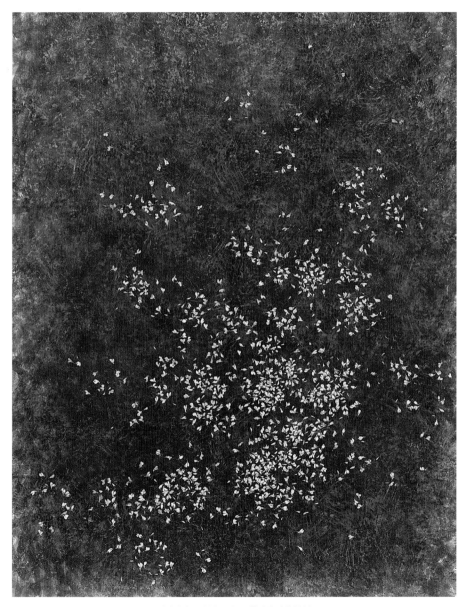

아카시아꽃 184.5x145cm 한지에 채색 2009

Ecological Lyricism in Simplified form

Kim, Baik-gyun / professor at Chung-Ang Univ.

Kim Jinkwan's works show us some significant subjects that we can easily overlook in daily life. Among them the most remarkable one is the significance of little things. The world he sees and expresses is not the huge one but the tiny one. Huge or tiny is a relative concept. Therefore something tiny doesn? merely indicate physical meaning of size but refers to the feelings of unnoticeable existence. Kim Jinkwan pays attention to the forgettable small existence that is too common in our daily life. Small lives such as beans, bean chaff, grass, ants, dragonflies, bees and butterflies. It seems that if any one of them disappears, nothing different will happen to our life in the least. In fact, however, our life is not also outstanding enough to fill in the corner of daily newspaper. But the small and tiny things also have their own mission and a sense of duty, and constitute space. Space also exists as these little things exist.

Sometimes we venture many things on the goal of ambition. We sacrifice small things for big ones. We are ready to sacrifice ourselves for the ideal of democracy. Of course it is very noble to sacrifice personal freedom for the sake of a big ideal. We can feel happy in the process of achieving the goal or when achieving it. What leads us to daily happiness, however, is not such a big ideal. Sometimes rediscovery of what is too common for us

풀 56x92cm 한지에 채색 2008

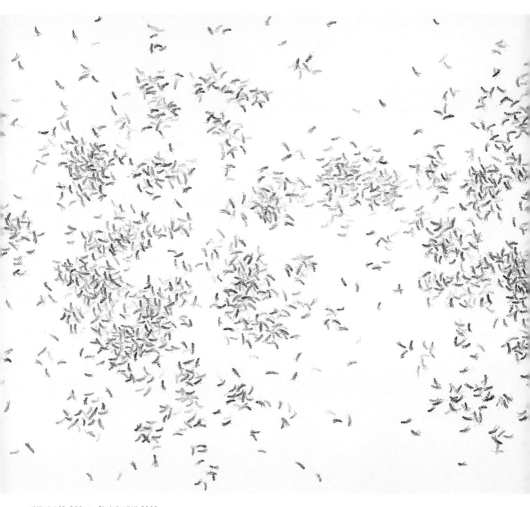

메뚜기 162x390cm 한지에 채색 2005

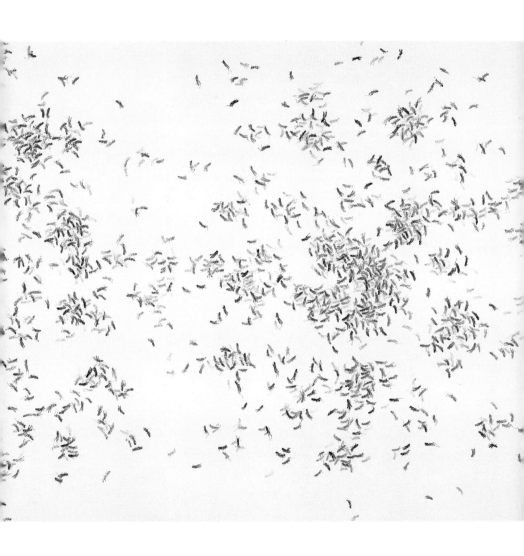

to remember leads us to the new recognition of our existence. From soft sunlight in spring, cold breeze in fall, a small pebble moving around in the street or a root of grass, we discover the wonder and the meaning of life, and eventually feel a sense of happiness.

In his eyes there are small living things such as beans, grass, rice plants, grasshoppers, cicada, and butterflies flying off from the shell. And there are inside stories those living things make. Through them we can read the provision of nature in which some of them fall down under the tree leaves and will be a winter prey of some existence in late fall, some fall under the soil and will be born again as trees, chestnuts or acorns that fall down and rotten afterwards will enrich the earth. Kim Jinkwan represents struggles and shouts, piece and comfort of living things at the same time in elaborate brush touches. In his paintings there is a priceless comfort for those who are tired from busy westernized life style which pursues big, fast, and great proficiency that is accompanied by developing mode from modern times.

His outstanding point is simplicity of forms. The forms his paintings show are quite simplified. Several walnuts, plums or beans scattered on the empty background in his paintings deliver feelings of emptiness and freedom from all ideas and thoughts. The first glance at his works doesn? give any special unique feelings. That is because his compositions have neutral space with no strong tastes, sweet or bitter. Although his space came from nature, it already turned to abstract space apart from nature.

The meaning of some existence such as beans, green onions or plums can? get away from the context of time and space in which those exist. Beans that have just harvested from field, beans that are waiting for

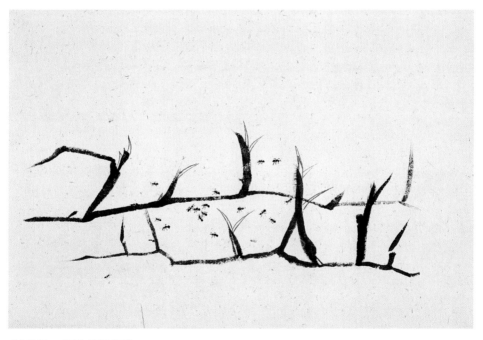

개미 85x56cm 한지에 드로잉 2006

being sold from the display, or beans that is reborn as a tasty dish in kitchen etc., the value of beans go with the space in which they are laid. If beans appear on unexpected space like the computer keyboard. some new meaning will come out owing to the contrast of the existence and the space. But from the beginning Kim Jinkwan? works don? pay attention to the birth of the meaning through the contrast with existence... Subject matters are thoroughly separated from the original environment. The contrast of only two spaces, expressed one and unexpressed one, decides his work style. But paradoxically his simplified and empty neutral space lead us to the more meaningful world.

The management of space that small and round subject matters like beans or red beans are scattered in empty composition makes viewers pause sensory time and space. It arranges the encounter with only the existence cutting off the related context or background. Such management keeps viewers from mentally distracting themselves. His empty composition represents quietness. The quietness can be compared to the one the mother can experience when a mother hear a missing child? voice among crowed people while a loud noise disappears at a moment.

Therefore the meaning of quietness refers to a state of a person? quiet inner mind, not a state without physical noise. Even in the quiet state of the heaven and earth, my mind can not always be quiet. Of course the revers is the same. Only when outer environment and inner state are comfortable, we can get to the state of quietness. Such mental state of quietness can lead us to the original figure of things. At this state we can finally hear the dialog without decorated coats with context and

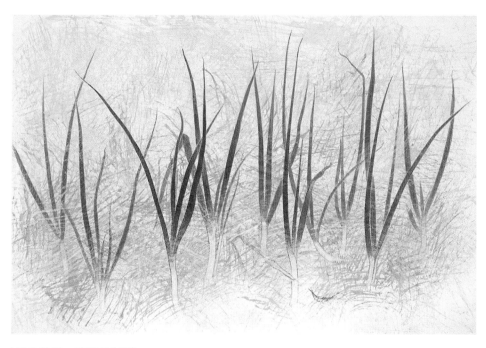

봄의 파 60x89cm 한지에 채색 2005

background. This way of experience is similar to the that of religion. The meeting with some existence that is washed away human's little desire and vanity means the Nirvana.

Next, his works show lyricism. The works have their own stories. The works tell their life stories from the dragonfly slipping out of its skin, moving grass with the breeze to the flapping winged insects. But his stories are not merely limited to the little living things. In early summer sour taste of an apricot, faded winter green onions, the moment that bean chaff bursts out etc., there are various stories hidden in his works. The subject matters can be interpreted as various taste of life we encounter in everyday life. Such stories let us recognize the principle and the value of life in little but strong voice. His fine brushing touches tell us in smooth and plain way that life has the value of freedom from all ideas and thoughts and that the value of development and public interests is so vain and groundless.

Like this Kim Jinkwan? works contain the meaning of existence in layers. In primary point of view it means the philosophical meditation of life, which creates neutral space of indifference, thoughtlessness, worthlessness and simply forms the way to the boundary of quietness and silence. Coexistence of little tiny living things leads to ecological imagination in his works. (2009)

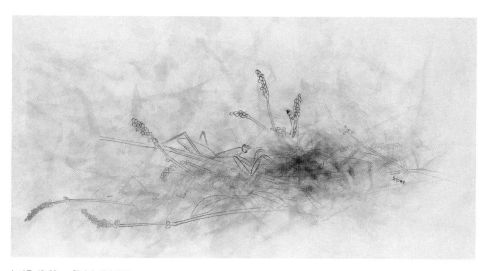

늦가을 43x89cm 한지에 채색 2003

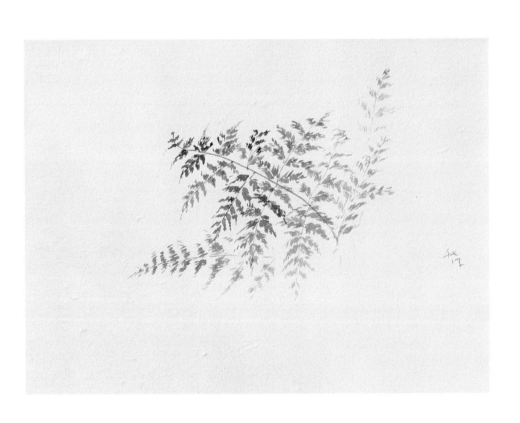

고사리 30x39cm 한지에 드로잉 2006

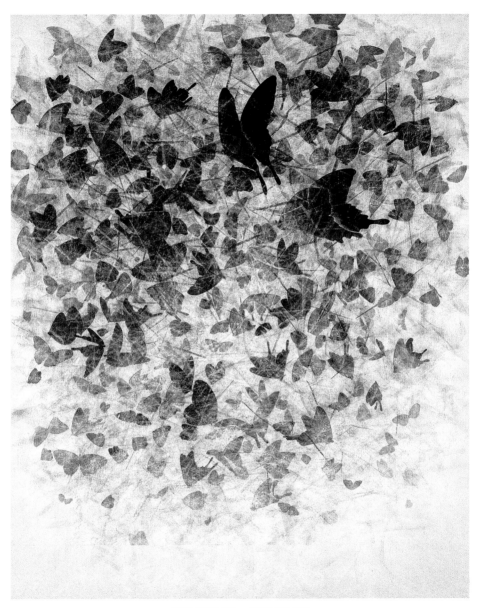

회색도시 162x130cm 한지에 채색 2005

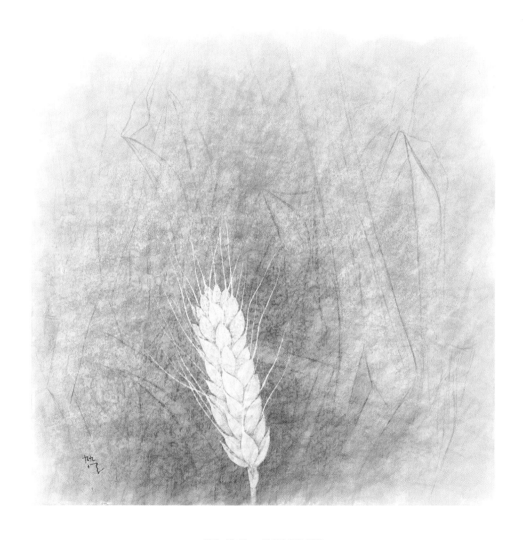

망종 60x60cm 한지에 채색 1999

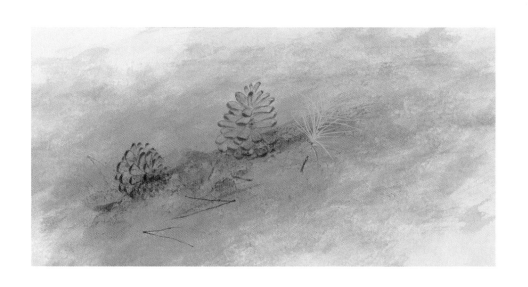

태동 21x42cm 한지에 채색 2005

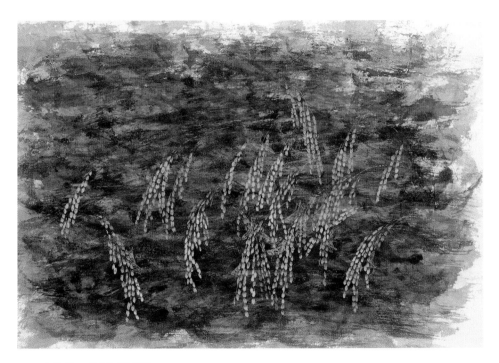

땅 45x65cm 한지에 채색 2005

생명
Life

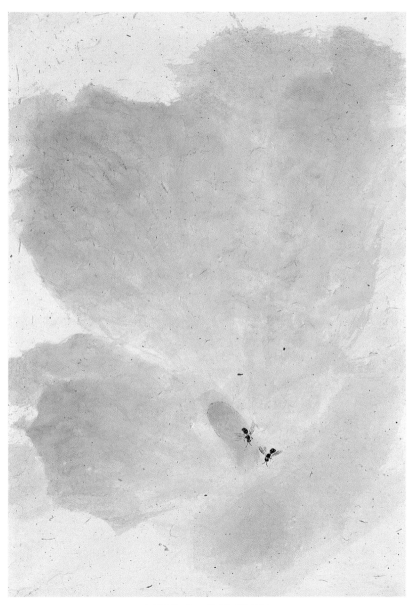

호박꽃 63x43cm 한지에 채색 2006

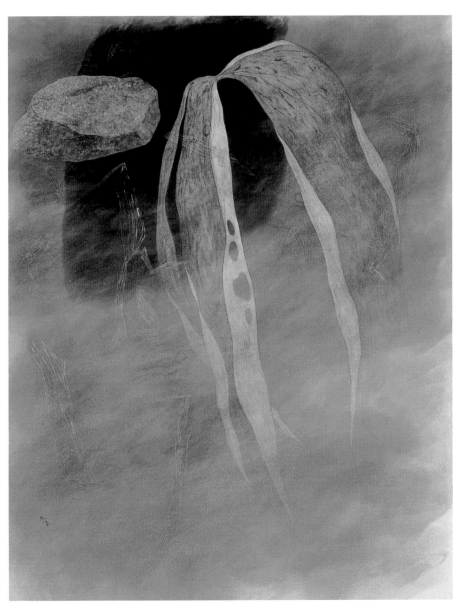

세월 161x131cm 한지에 채색 1998

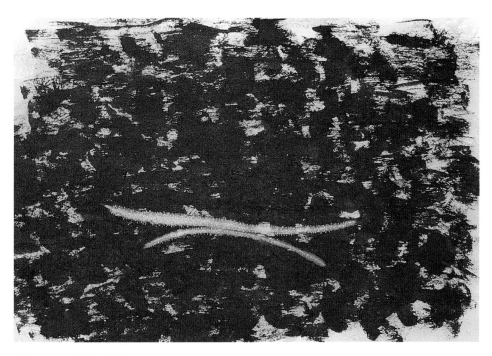

밤나무 37x54cm 한지에 채색 2001

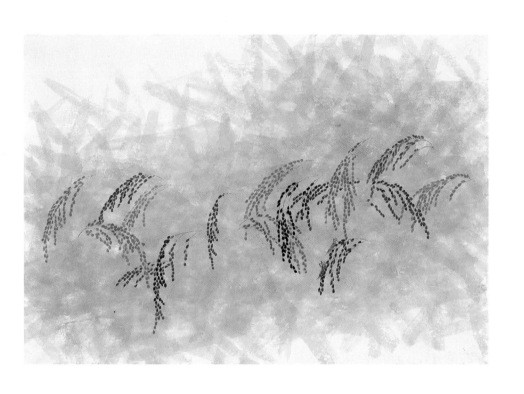

벼 80x55cm 한지에 채색 2006

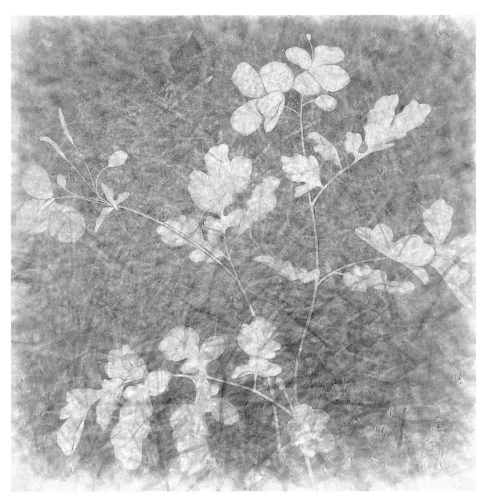

그리움 130x130cm 한지에 채색 2001

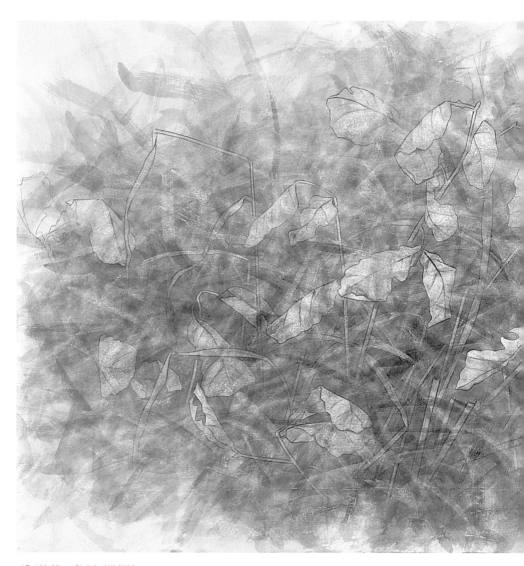

겨울 180x90cm 한지에 채색 2006

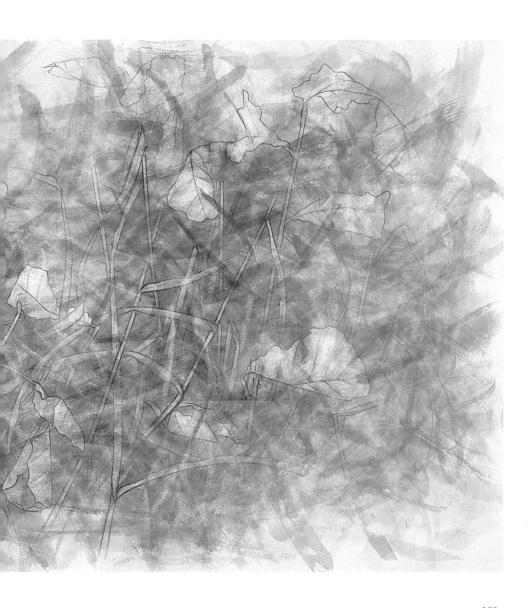

꽃밭 69x200cm 한지에 채색 2002

죽은척하다 130x190cm 한지에 채색 2002

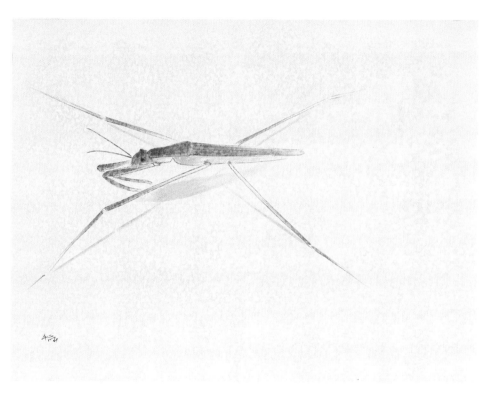

소금쟁이 32x55cm 한지에 채색 2002

솔방울 122x22cm 한지에 채색 2005

초충을 통해 본 생명가치에 대한 사유

김상철 _미술평론 / 동덕여대 교수

자연, 혹은 환경에 대한 관심과 연구는 새로운 세기를 상징하는 화두와도 같은 것이라 할 수 있다. 인간이 영위하고 있는 삶의 질과 연계되어 논의되고 있는 환경의 문제는 바로 오늘의 과학 문명이 구가하고 있는 물질적 풍요와 기계화된 사회 속에서 야기되고 있는 다양한 문제들에 대한 반성이자 신중한 대안의 모색이라 할 것이다. 비록 이러한 환경 문제에 대한 논의가 단순히 현상적인 것들에 국한되어 거론되는, 이른바 낭만주의적 자연주의 경향을 띠고 있기는 하지만 분명한 것은 환경이라는 단어가 새로운 세기의 가치관을 대변할 수 있는 강한 상징성을 띠고 있다는 점이다.

인간과 자연의 관계에 관한 기록은 바로 인류 문명사의 그것에 다름 아닌 것이며, 이에 관한 동서의 가치관은 분명한 차이를 드러내고 있다. 서구 문명의 기독교적 자연관은 자연을 조물주 피조물로 신의 전능함을 체험하고 창조주의 존재를 증거하는 실체로 찬양하지만 숭배의 대상으로 인식하지는 않는다. 나아가 자연을 찬양하고 연구하며 관리해야 할 신의 작품으로 인식하는 것이 특징이다. 이에 반하여 동양적 자연관은 자연을 궁극적인 합일의 대상으로 인식하는 이른바 천인합일사상天人合一思想이 근간을 이룬다. 이는 '인간은 자연과 조화를 이루고 살아야 한다'는 중요한 의미를 포함하고 있는 것으로 기계문명에 의한 서구적 자연관으로부터 비롯된 다양한 현실적 문제들에 대한 새로운 접근 방식으로 새삼 관심이 고조되고 있는 것이기도 하다. 즉 서구적

꽃바람 100x99cm 한지에 채색 1995

가치관에 의해 야기된 문제를 다시 서구적 방식으로 해결할 수 없다는 현실인식이 바로 자연에 대한 가치 인식의 전환을 촉발한 것이다.

　작가 김진관의 작업소재는 이미 너무나도 익숙한 사물들로 이루어져 있다. 물장군, 소금쟁이, 무당벌레, 잠자리, 여뀌와 같이 그 이름부터 친숙하고 친근한 사물들은 어린 시절의 서정과 낭만을 자아내기에 충분한 것들이다. 이러한 소재들은 형태의 엄격함은 물론 생태적 특성까지 정치精緻한 필치로 잘 표출되고 있지만 단순한 도감류와 같은 생태적 사실의 나열이나 상투적인 전원회귀의 감상적 내용으로 제한되는 것이 아니라 여겨진다. 부분적으로 확대, 생략되기도 하고 중첩되며 특정한 이미지를 강조하여 부각시키고 있는 작가의 화면은 보는 이로 하여금 상상을 갖게 한다. 앞서 지적한 바와 같이 생태와 환경은 새로운 세기의 가치관을 상정하는 상징적 단어로 작가의 작업이 이러한 내용들과 일정부분 연계되어 있을 것이라는 점은 쉽게 수긍이 가는 것이다. 그러나 그보다 중요한 것은 이러한 소재의 선택과 조형적 표현 과정을 통하여 은밀하게 드러나고 있는 대상에 대한 접근 방식과 이의 조형화 과정에서 첨가된 작가의 가치관일 것이다. 만약 작가의 작업이 단순한 생태묘사, 혹은 서정적 동심의 그것에 국한되는 단순한 것이 아니라 한다면, 이는 작가의 작업을 읽어 낼 수 있는 관건적 내용이라 할 수 있을 것이다.

　마치 정교한 기계 미학의 결정체를 보는 듯 한 곤충들의 생태구조의 표현은 물론 한갓 이름 모를 야생화로 치부되어 버리기 마련인 작은 꽃들의 묘사에 이르기까지 작가는 섬세하고 담담한 필 촉으로 이들을 어김없이 수용하고 있다. 이렇게 구축되어진 화면들은 마치 깔끔하고 정갈하게 잘 차려진 음식과도 같이 맑고 담백한 것이 특징이다. 보는 이에게 이미 정해진 일정한 틀에 의하여 느낌과 감동을 강요하기보다는 차분한 어조로 조심스럽게 설명하는 듯 한 작가의 화면은 이미 익숙한 사물들과 내용들이기에, 또 그것을 표출해 내고 있는 조형의 안정성 때문에 매우 편안하게 보는 이에게 다가온다. 사실 작가의 작업과 같이 곤충이나 화초들을 소재로 삼는 초충도草蟲圖는 전

파란 전쟁 163x136cm 한지에 채색 2001

통적인 화목 중 하나로 특유의 관찰 방법과 감상법을 지니고 있는 것이다. 동양 회화의 여타 장르가 모두 그러하듯이 초충 역시 대상의 객관적인 형상 재현에 궁극적 가치를 두는 것이 아니라 그것이 지니고 있는 생명의 기운, 즉 생기生氣의 표출을 첫 번째 덕목으로 삼는 것이다. 초충을 사생寫生이라 일컬었던 것은 바로 이러한 연유이다.

　살아 숨 쉬는 생명의 기운을 포착하고 표현한다고 하는 것은 바로 대상의 생명 가치에 대한 긍정이며, 그 가치를 인간의 그것과 동일한 것으로 여기는 것이다. 이는 바로 자연의 인간화이자 인간의 자연화라 할 수 있을 것이며, 다름 아닌 천인합일의 그것인 것이다. 이는 자연에 대한 인간이 할 수 있는 최고의 찬사인 것이다. 생명의 기운은 단순한 봄觀으로써는 이를 수 없는 것으로 섬세하고 깊이 있는 살핌을 통해서만이 다다를 수 있는 것이다. 본다는 것은 대상과 일정한 대립관계가 존재하는 것이며, 살핀다는 것은 대상과의 융합, 혹은 합일을 말하는 것이다. 작가의 작업이 비록 이미 익숙한 친근한 소재를 다룬 것임에도 불구하고 전혀 새로운 시각적 감성으로 다가오는 것은 바로 이러한 기운의 포착과 표출에 일정한 성과를 거두었기 때문이라 할 수 있을 것이다.

　만약 작가의 작업을 단지 대상의 생태 묘사나 채색의 기교 등 제한적인 내용들로만 평가한다면 이는 지나치게 표피적인 감상에 머무르게 될 것이다. 물론 작가의 작업은 재료에 대한 분명하고 확실한 이해와 기능적 발휘를 유감없이 보여주고 있다. 잘 다듬어진 정치한 화면 바탕은 색채를 반복적으로 축적하는 과정을 통하여 비로소 구축된 것으로 단순한 배경 이상의 심미적 효과를 지니고 있는 것이다. 더불어 이를 바탕으로 피어나듯이 드러나는 갖가지 곤충과 야생화의 형상들은 마치 그것이 현상계의 것이 아닌 피안의 상징 체와 같은 신비로운 분위기를 자아낸다. 형形을 빌어 정신적인 것神을 표현한다고 한다. 적어도 작가의 작업은 형과 신이라는 두 가지 내용과 가치에 대한 적절한 조화와 균형을 유지하는 것으로, 형식과 내용, 기능과 사상이 상호 유기적으로 결합하는 합리적인 화면의 묘를 보여주고 있다 할 것이다. 형식은 내용을 담는 그릇일 뿐이다. 보다 중요한 것은 이러한 형식들을 통하여 작가가 전해주고자 하는 내용일 것이다. 생

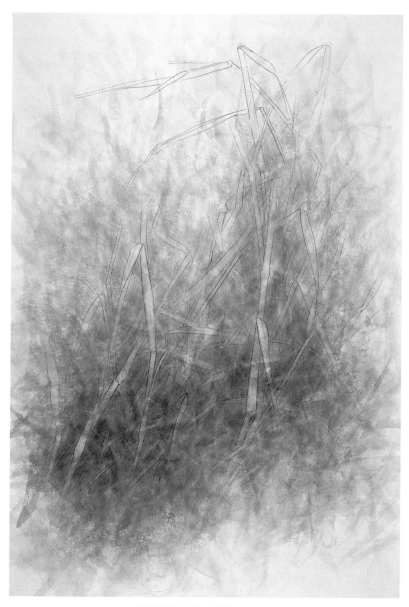

풀바람 102.5x149cm 한지에 채색 2006

명의 기운, 혹은 그것이 지니고 있는 필연적인 순환의 과정을 담담하고 애정 있는 눈으로 침착하게 살피고 기록하는 작가의 작업은 그럼으로 단순한 도감류적인 서술과는 분명 다른 것이다.

　인간의 삶이 그러하듯이 자연계 역시 생성과 소멸이라는 필연적인 순환의 질서가 있게 마련이다. 혐오스럽기까지 한 애벌레에서 탈바꿈 과정을 통하여 마침내 찬란한 비상의 날개를 펼치는 곤충들의 일생은 차라리 한 편의 곡절 많은 드라마와도 같은 것이다. 작가는 이를 냉정한 관찰자의 시각이 아닌 일정한 정감과 정서를 바탕으로 접근하고 있다. 이는 대상물들을 자연이라는 커다란 생명 공동체의 일원으로 이해하고 인식할 때 비로소 가능한 것이다. 즉 작가는 사계의 변화에 따른 생명의 변환과 그것에 대한 애정과 연민을 곤충과 야생화라는 생태적 지표를 통하여 상징적이고 함축적으로 표출해 내고 있는 것이다. 이러한 거시적 범주 안에서는 인간과 곤충, 혹은 자연의 구분은 의미 없는 일일 수밖에 없으며, 모두 등가의 가치를 지니게 되는 것이다. 작가가 새삼 초충이라는 전통적인 조형 가치 속에서 새로운 세기의 화두를 상기시킬 수 있음은 흥미로운 것이다. 굳이 전통의 재발견 같은 거창한 말이 아니더라도 작가의 조형적 제기는 분명 오늘에 있어 의미심장한 가치를 지니는 것이며, 그 조형의 견고함은 혼돈의 상황에 처해 있는 한국 화단에 건강하고 탄탄한 작가의 존재를 새삼 각인시키기에 부족함이 없는 것이라 할 것이다. (2002)

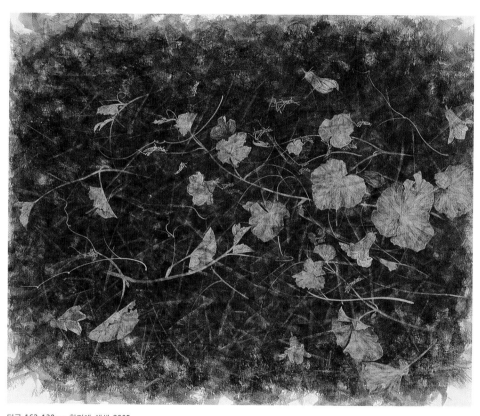

덩굴 162x130cm 한지에 채색 2005

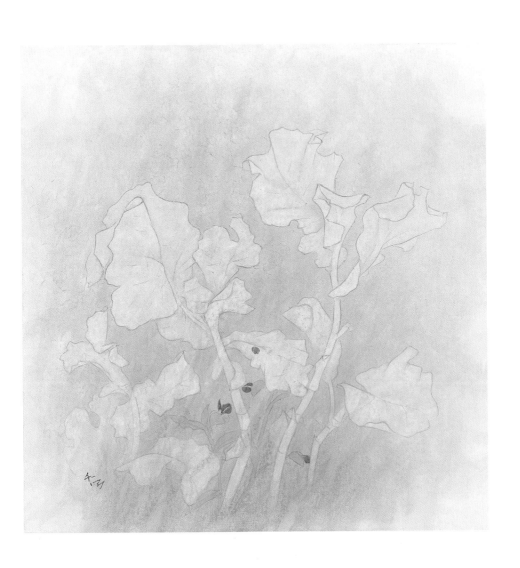

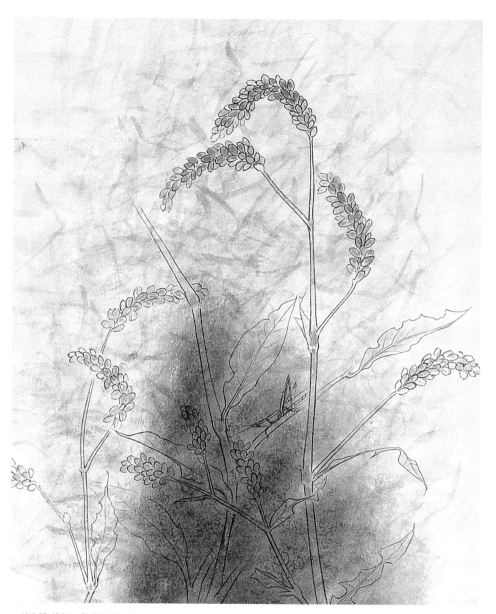

여뀌 53x43.5cm 한지에 채색 2006

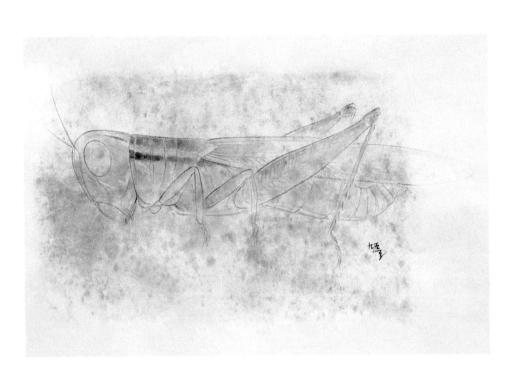

그리움 30x50cm 한지에 드로잉 1995

청명 180x120cm 한지에 채색 2005

보이는 것과 보이지 않는 것 100x90cm 한지에 채색 1996

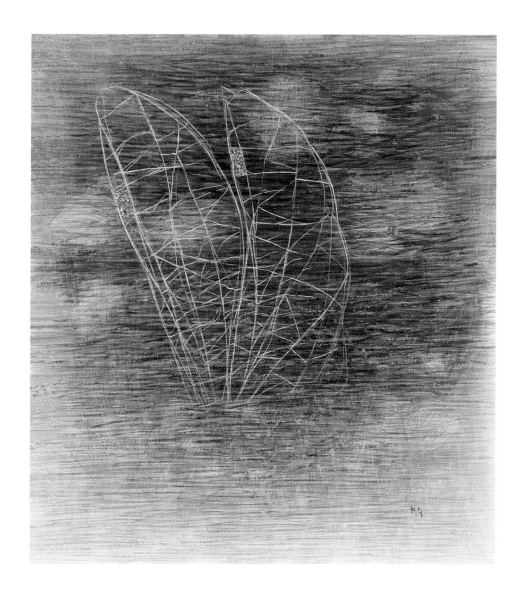

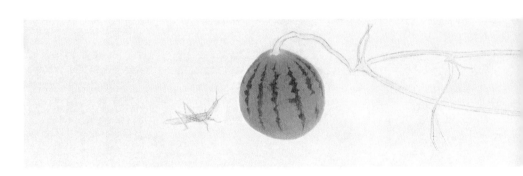

수박 드로잉 25x160cm 한지에 채색 1998

겨울소묘 166x262cm 한지에 채색 1998

율동 163.5x136cm 한지에 채색 2002

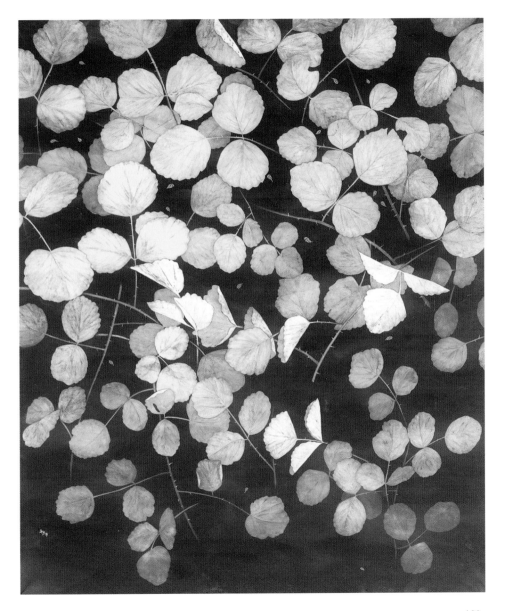

자전(自轉) 167x396cm 한지에 채색 2000

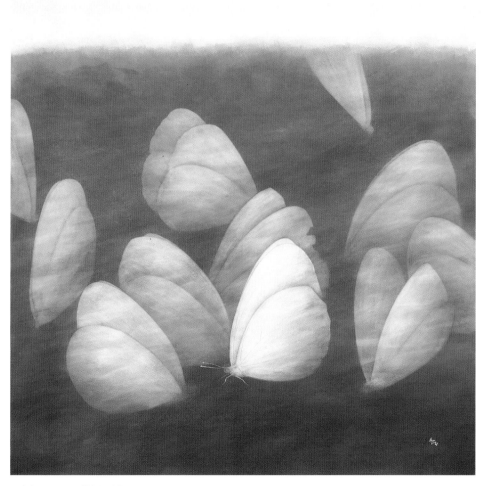

우리땅 130x130cm 한지에 채색 2002

사마귀 59x33cm 한지에 채색 2003

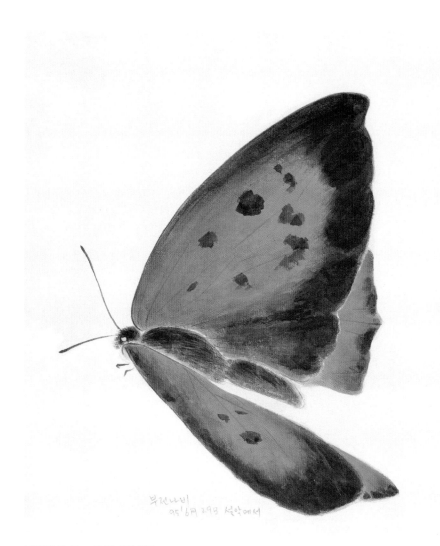

부전나비
95' 6월 29일 설악에서

부전나비 46x40cm 한지에 채색 1995

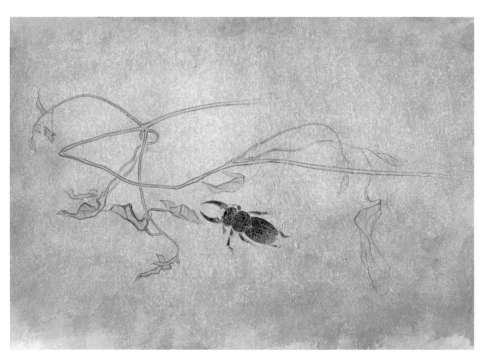

생 37x53cm 한지에 채색 2002

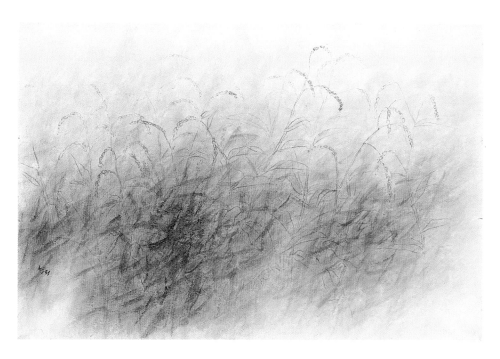

여뀌와 숲바람 57x86cm 한지에 채색 2002

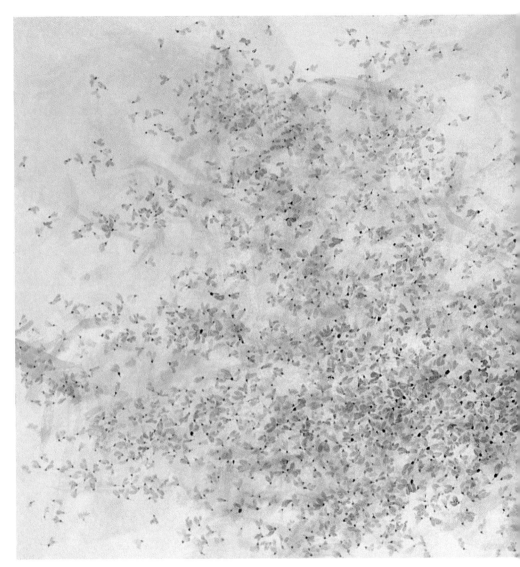

낙화 180x90cm 한지에 채색 2005

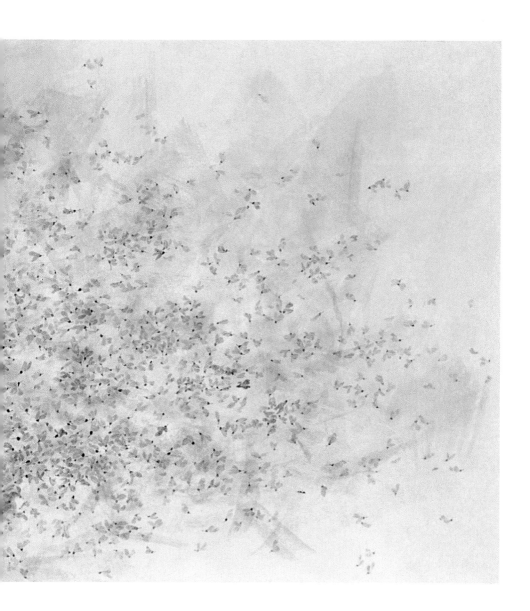

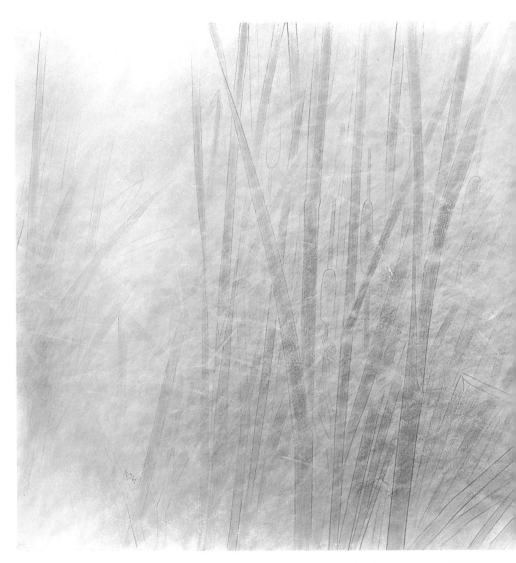

우리의 터 91x181cm 한지에 채색 2002

어제날개소리 270x165cm 한지에 채색 1998

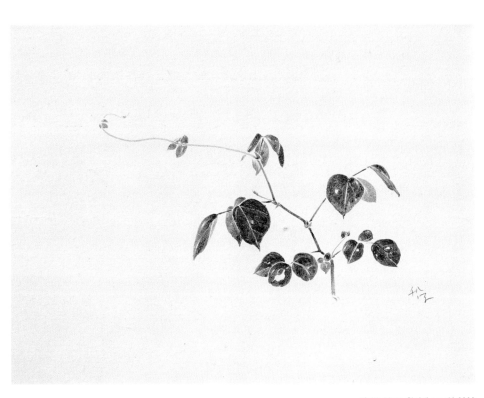

싹 30x39cm 한지에 드로잉 2008

봄 189x126cm 한지에 채색 2002

개구리밥 70x75cm 한지에 채색 2005

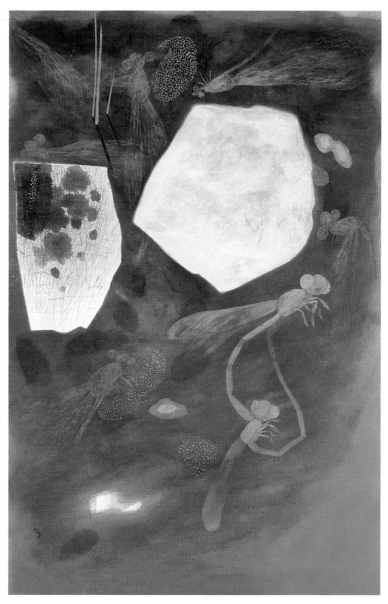

어제 오늘 내일 174x114cm 한지에 채색 1995

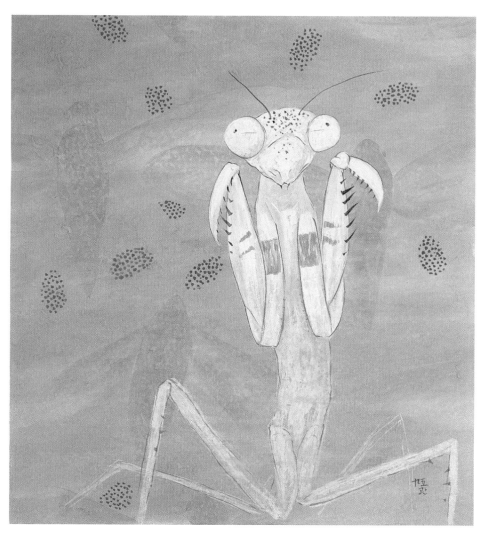

사마귀 47x44cm 한지에 채색 1995

겨울 161x264cm 한지에 채색 2002

삶
Living

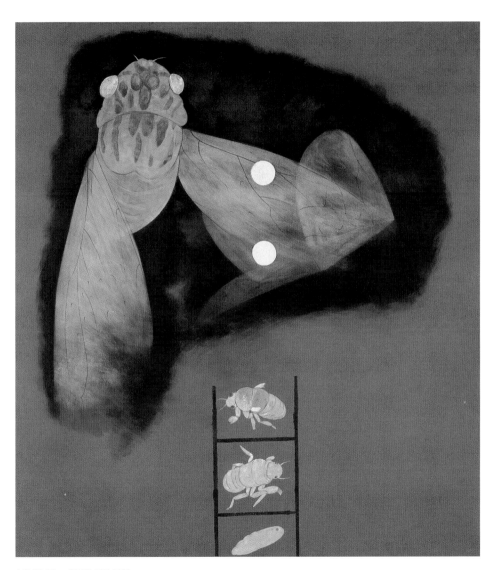

소리 80x70cm 한지에 채색 1995

잊혀져가는 대자연의 주인공들과 그 관조적 반성

최병식 _미술평론 / 경희대 교수

80년대 초반 김진관은 극사실주의적인 채색화로서 무명의 야생풀잎과 계곡을 찾아 나서게 된다. 이는 당시까지만 해도 관념적 자연관에 의한 의식이 지배적이었던 동양화단의 상황에 비추어 보면 일련의 동질적인 작가의식을 갖는 청년세대들에 의한 새로운 시도는 곧 관념주의에 대한 의식의 전환을 예고하는 파격적인 선언이었다. 그것은 곧 수묵의 현학적인 심오함에 대한 무조건적인 심취나 전통채색이 갖는 관념성보다는 서구식 교육체계에 길들여져 왔던 그들의 눈 높이와 의식에 부합하는 체현적이며 있는 그대로의 현실적인 소재와 기법이 필요했다고 볼 수 있다. 곧 이어서 등장하는 도시의 단면과 들녘, 계곡, 인물 등의 혼합적인 소재의 사실적인 표현과정을 거쳐 90년대는 금호미술관에서 91년 개인전을 개최하는 과정에서 보여주는 전혀 다른 이미지로서 변신을 꾀하게 된다. 훨씬 간결해지는 색면들의 분할과 설화적인 소재의 확장이 그렇고 비구상적인 체계로의 과감한 면적 구성이 보여주는 해학성과 원색적인 대비, 조화는 87년대의 경향과는 완전히 구별되는 향토성과 실험적인 의식의 확장이 혼재된 과도단계의 면모를 읽을 수 있다. 그의 이같은 변모의 근저에는 창원대학교에 재직하게되는 시기와 맞물려서 진행되었으며 일련의 土偶들과 자연소재의 만남을 시도하는 경향이나 호랑이 해태의 의인화, 신라시대나 가야시대의 고배나 도자기, 돌하루방들의 이미지가 혼재되어 빚어내는 두 소재의 복합적인 「설화」나 「향」 시리즈가 다수 등장하고 있다. 이는 그가 생활권을 가야문화권으로 옮김에 따라 문화재적인 분야로 관심을 갖

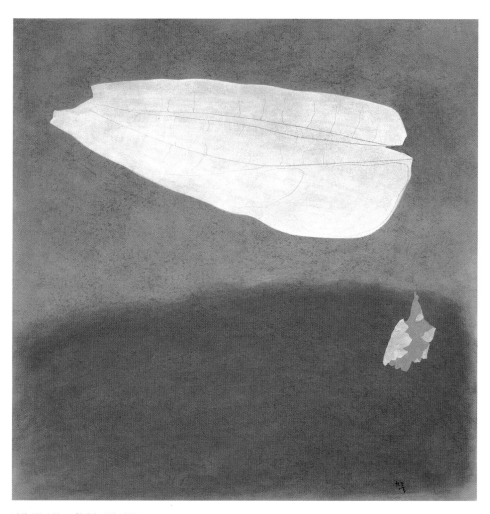

낙설 100x100cm 한지에 채색 1995

게 됨으로서 야기되는 결과이며 그 이상향적인 이미지로 나타나는 것이 93년 마산전이라고 볼 수 있다.그러나 90년대 중반 다시 서울로 돌아오게 되면서 창원에서 다루었던 설화나 향에 관한 주제가 순수한 자연으로 되돌아가게 되고 그 중에서도 잊혀져가는 대자연의 이름 없는 주인공들인 곤충을 주로 다루는 또다른 시리즈를 구사하게 된다.「자연에 대한 회귀」라고도 볼 수 있는 그의 새로운 변신은 96년 금호갤러리전에서 1차로 보고되었으며 이번 미술회관전에 이르기까지 5년여의 시기적인 과정을 형성하고 있다. "자연을 실존적 대상으로 보고 싶다"는 작가의 간략한 작업노트는 그의 이번 전시의 특징을 잘 말해 주고 있는데 생태계와 생명의 질서를 지나치게 인본주의 적으로만 사고 해 왔던 근대 이후 서구현대문명의 문제들에 대한 관조적인 반성과 성찰을 내포하고 있다.김진관은 평소 그의 품성에서도 그러하듯이 섬세하면서도 평범과 담백함을 작품의 본질적인 근간으로 하고 있으며 그와 같은 관찰자세와 생활방식이 곧 작업의 내면에서 반영되어지고 있음을 전제하면서 접근한다면 보다 가깝게 그의 세계를 이해하게 된다.

이번 작품들의 몇 가지 특징을 살펴보면 첫째로 곤충들의 의미를 擬人化하였다는 점이다. 이는 자연 속에서 무명으로 살아가는 미미한 동물의 세계이지만 그 역시 인간의 삶과 다를 바 없는 생명의 한 단편으로서 작은 것으로부터 생명과 존재의 본질을 성찰하려는 작가의 정신을 읽을 수 있다. 둘째로는 위와 같은 작가의 성찰과 의도가 관념적이거나 상상에서 기인되지 않고 계절별로 지역별로 많은 자연현장을 직접 관찰하고 터득한 이미지를 소재로 하고 있다는 점이다. 이는 그만큼의 변화있는 대상의 해석과 표현이 뒤따를 수밖에 없으며 그 결과로 자세히 살펴보면 이번 전시가 여러 경향의 변화된 면모와 함께 하고 있음을 알 수 있다.셋째로 작가의 평소 성품과 작업의 시각이 어느 때보다도 전면적으로 반영된 경우로서 초기의 채색에서 강한 농담과 진채의 마티에르를 구사하였던데 반하여 전반적으로 담백한 농담이 기조적으로 바탕에 흐르고 있으며 여러 차례 엷은 채색이 쌓여가면서 積談기법을 이루어 마치 穫墨에서 볼 수

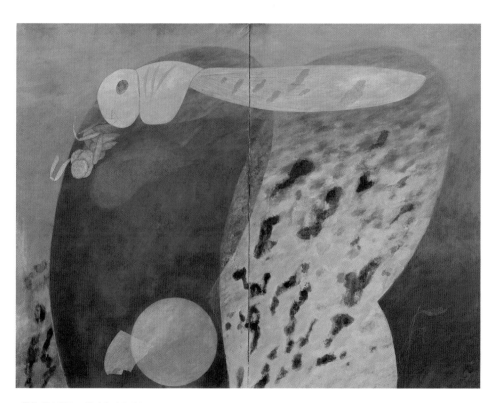

태(胎) 174x226cm 한지에 채색 1995

있는 깊이감과 심오함을 시도하고 있다. 넷째로는 곤충들로서 금호겔러리 전시와 비교해 볼 때 훨씬 정제되어진 화면처리와 감각을 직감할 수 있다. 이는 겨울의 풀잎을 추상적으로 재구성하여 곤충들이 이미 겨울잠을 자고 있는 들녘을 그린 「겨울소묘」나 수박밭에 많은 곤충들이 서식하고 있는 장면을 목격하고 먹이와 생존이 있는 삶의 법칙으로 여기면서 유희하듯이 표현하고 있는 「輕重」 등에서 그 예를 볼 수 있다. 다섯째로는 이미 위에서 언급하였듯이 유희적인 표현방식이 도입되어 수묵의 필의를 동시에 사용하고 있다는 점이다. 이는 그만큼 그간의 채색방법론에 대한 새로운 탈출구로서 재료나 기법적인 변신을 꾀하려는 작가의 무의식적인 발로에서도 가능한 모색으로 간주된다. 여섯번째로는 「어제날개소리」나 「고독한 날개」 「율」 등에서 나타나는 현상으로서 메뚜기나 잠자리의 날개나 머리부분 등을 집중적으로 확대하여 다룸으로서 작가의 의도를 더 한층 강조하고 있는 점이다. 이는 날수 없는 박제가 되어버린 날개를 매개로 하여 오늘날 도시인들의 나상을 의도하는 해석도 가능하며, 메뚜기의 형상이 로봇이나 목각인형의 모습으로 표현됨으로서 점점 고체화되고 메말라 가는 파편화 되어가는 현대의 인간상을 은유하고 있다. 레오나르도 다빈치는 서로 다른 자연의 사물에서도 동일한 패턴을 발견하였고 "정확함은 진리가 아니다." 라고 하였고 진리란 정확한 관찰에만 있는 것이 아니라 그 배후에 숨겨져 있다는 것을 인식하게 된다. 일찍이 자연의 무한한 오묘함에 경탄하고 궁극적인 인간의 스승으로 여기게 된 동양의 그 수많은 선인들의 관조와 음미 또한 그 사물의 형사에 치우쳐서 논의하지 않고 性情과 象外의 경지에서 物我一體를 논했던 것이다. 한 세기 동안 명멸하는 서구미술의 사조들이 우리미술계에 유입되면서 우리는 진정한 우리 스스로의 정체성에 대한 성찰을 게을리 하였다. 가까이서, 우리들의 시각 근거리에서, 아니 바로 우리들의 육신 그 자체 안에서도 모든 만물의 이치가 운행되어지고 있다면 자아의 존재, 그 무명일 것 같은 미미한 실체적인 근원으로부터 어디에서도 감동을 자아낼 수 있는 진리의 씨앗들은 음미될 수 있다는 점을 잊지 말아야 한다.

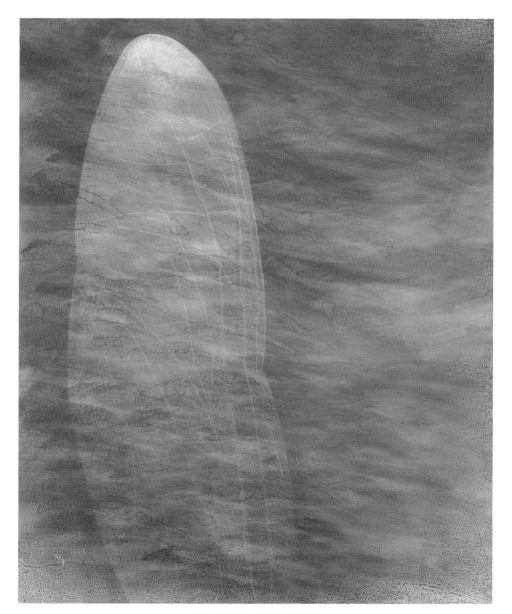

비상 120x100cm 한지에 채색 1996

그래서 항상 작은 것은 소중하고도 아름다운 법이다. 김진관의 작업은 작은 것으로부터 출발점을 설정하고 있다. 미미한 자연의 한 구석을 마치 생물학자처럼 관찰하면서 더불어서 삶의 이치와 존재의 의미를 사유하려는 자세를 견지한다. 이를 어떤 정형화된 미술의 경향이나 사상적인 체계에 비유하기에는 이질적일 수밖에 없다. 우리가 그를 관심 깊게 주의하는 이유는 바로 그 이유, 이질적인 소중함 때문이며 이번 전시는 그 소중함의 이치에 다가서는 논두렁쯤 된다고 보아도 좋을 듯 싶다. (1998)

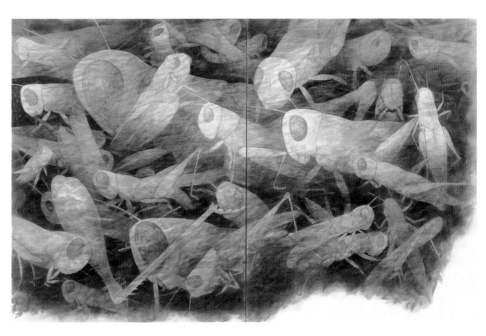

여정 163x258cm 한지에 채색 1995

우리의 땅 160x125cm 한지에 채색 1996

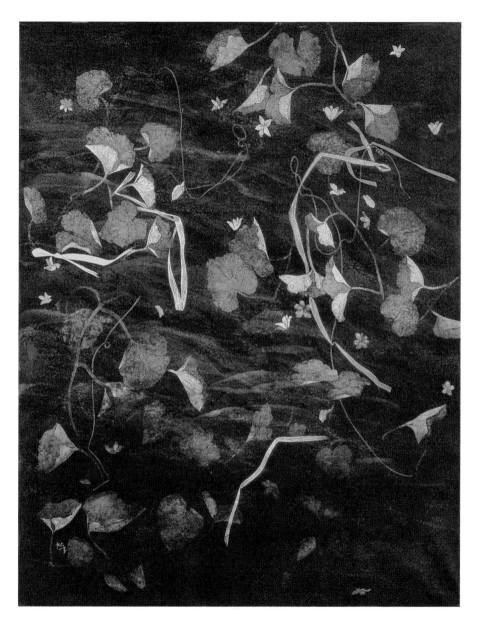

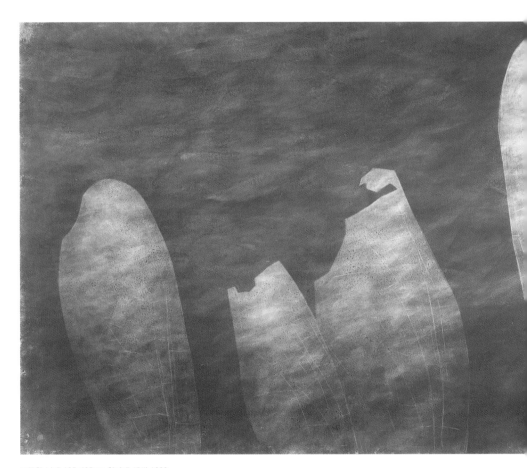

고독한 날개 135x405cm 한지에 채색 1998

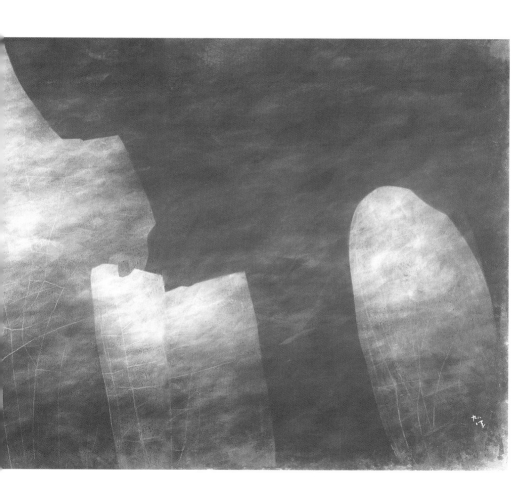

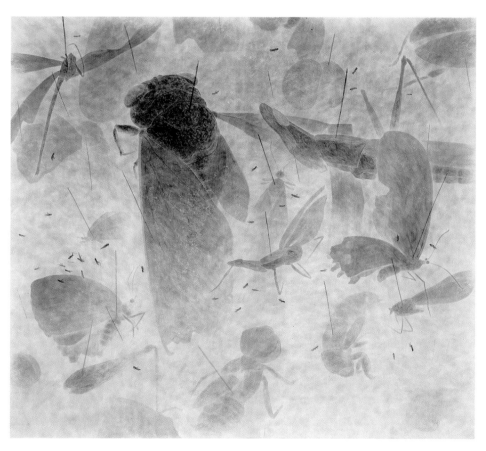

상 236x270cm 한지에 채색 1998

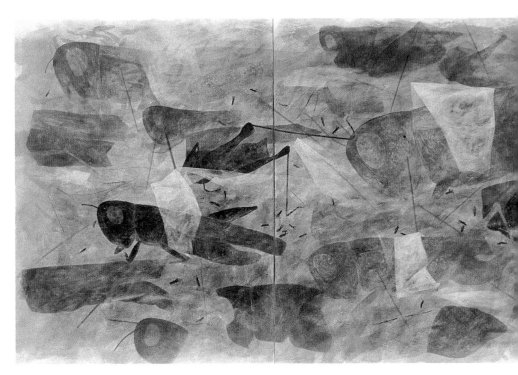

실 163x500cm 한지에 채색 1996

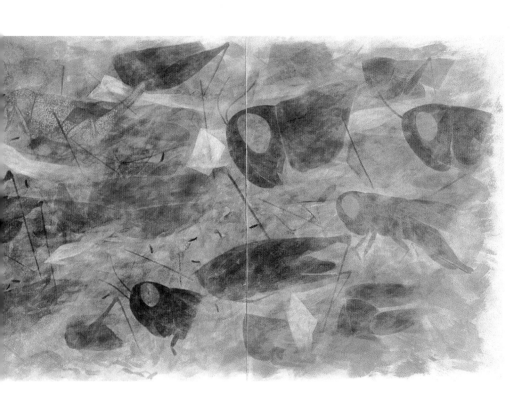

김진관의 근작에 대하여

윤범모 _미술평론 / 경원대 교수

색깔 있는 그림들이 부쩍 늘고 있다.무표정하기 그지없던 미술계 풍토에서 이제 각자의 색깔을 되찾기 시작했다. 여기서의 색깔은 물론 두 가지의 의미로 쓰인다. 하나는 글자 그대로의 색깔인 채색화를 일컫는 것이다. 또 다른 하나는 그림에 있어서 작가의 개성 혹은 현실주의적 메세지까지 포용하는 내용상의 색깔을 의미한다. 이 두 가지의 측면이 소홀히 간주된 때도 있었다. 70년대의 단색회화 열풍이 그것이었다. 백색 위주의 아무 것도 그리지 않은 무표정, 게다가 떼를 이루어 세를 과시하던 이른바 집단 개성 운운하던 사례를 의미하는 것이다. 모노크롬의 광신자 같았던 일부 화가들 사이에서도 근래의 경향은 제법 색깔을 활용하기 시작했다는 점이다. 세상은 바뀌는 모양이다. 전통회화 부분도 마찬가지다. 수묵 산수화의 위세가 드높으면 높을수록 종이그림에서의 색깔은 왜소해 질 수밖에 없었다. 때문에 전통화단에서도 수묵운동이라는 열풍 스쳐 간 바도 있었다. 단순히 수묵이란 재료상의 특성으로 운동까지 나올 수 있었던 우리들의 척박한 미술계였다. 그런데 추상화단의 단색회화도 한물 가고 수묵바람도 잠잠해진 요즈음이다. 지나칠 정도로 색깔이 난무하는가 하면 설익은 주장의 그림들이 횡행하고 있음을 본다. 기왕의 채색화라고 불려지던 부분도 이제 자신의 위치를 되돌아보고 현주소를 재확인할 필요가 생겼다. 김진관은 1970년대 후반 화단에 나올 때부터 채색으로 자신의 세계를 구축한 화가이다. 당시만 해도 그렇게 채색화에 대한 주목을 크게 하지 않았던 때였다. 물론 박생광과 같은 노장의 대담한 색채활용과 민족적 소

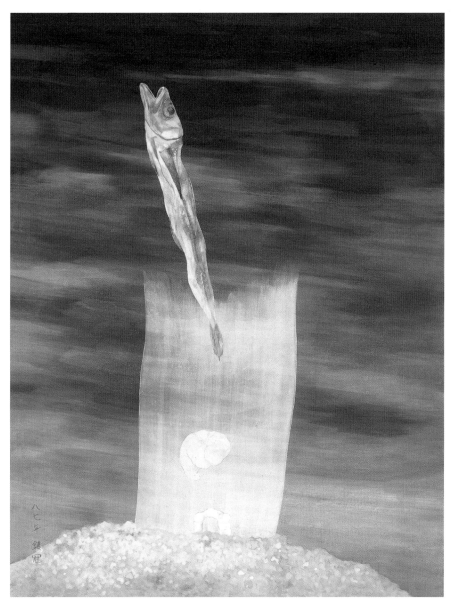

생성 90x70cm 한지에 채색 1987

재에의 새로운 탐구가 없었던 것은 아니었다. 그러나 많지는 않지만 상당수의 채색화가들은 세필의 아기자기한 예쁜 그림들을 그리곤 했다. 따라서 채색화하면 인물이나 정물같은 지극히 정적이면서도 소박한 소재가 주종을 이루곤 했다. 삶의 현장이나 특히 산업사회의 면모들은 간과한 체 박제된 시공 속의 시각적 안정감에만 머물 때였다. 이같은 소극적 의미에서의 여성적인 분위기 속에서 일군의 젊은 작가들은 채색에의 새로운 의미부여에 심혈을 기울이게 되었다. 뒤에 '오늘과 하제를 위한 모색전' 이란 이름의 그룹으로 결집된 작가들의 경우도 여기에 해당된다. 김진관 역시 이 그룹의 일원이 되어 채색화 작업에 매진했다. 하지만 80년대 초만 해도 채색화 바람은 그렇게 활발하지 않았다. 오죽하면 나 자신이 '채색의 복권시대를 바라며' 라는 글을 쓰면서 채색화 기획전을 조직했을 정도였다.(1983)이 채색화전에 김진관도 선정되어 작품을 선보인 바 있었다. 80년대 초 김진관의 작품은 극사실에 가까울 만큼 채색으로서 자연의 단면을 화면에 담았다. 당시 그의 주특기는 풀밭의 세심한 묘사에 있었다. 한 부분의 집약적인 클로즈업 속에는 갖가지 풀잎들이 새로운 생명체로서 화면을 강하게 점유했다. 잡초들의 널부러져 있음. 그것은 잡초의 노래였다. 또 그것은 민초의 삶과 같았다. 바람에 쓰러졌다가 이내 일어서는 풀잎이었다. 밟히고 또 밟히면서도 다시 일어서곤 하던 민초들의 얼굴이기도 했다. 김진관은 화면 가득히 잡초들을 배치시키면서 꼼꼼한 필력을 과시했다. 그렇게 번거롭지도 않게 차분한 채색을 구사하면서 화면을 환상적일 만큼 극대화시켰다. 좁은 공간의 풀밭이면서도 불구하고 그의 화면은 무한한 상상공간으로 연결시켜 주곤 했다. 지나치게 상식적인 소재와 또 진부한 발상법에 따른 화면구성의 여타 채색화는 격이 다르게 했다. 80년대 중반에 이르러 김진관은 점차 풀밭의 세계에서 벗어나기 시작했다. 자연 대신 인물이 비중을 차지하기 시작했다. 무엇인가 상징성을 띠면서 채색의 사실적인 묘사에 의한 인물상들이 등장하였다. 주로 생성이란 의미가 간취되는 화면구도였다. (생성) 연작은 하단부의 풀밭 위로 화면의 중심부로 치솟고 있는 하얀 띠가 커다란 역할을 담당했다. 특히 직선적인 이 띠의 속에

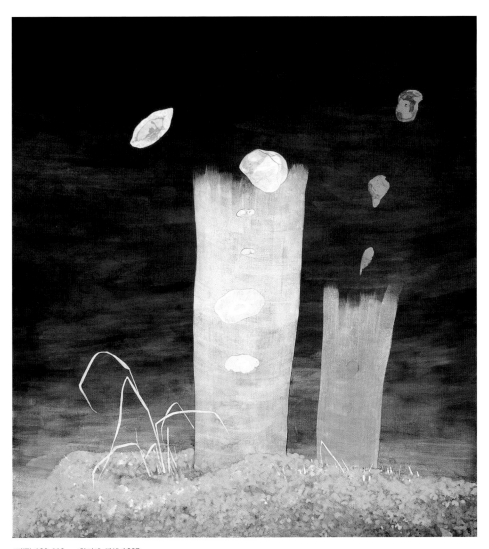

표(漂) 120x110cm 한지에 채색 1987

는 여성의 자궁과도 같은 이미지가 병렬되어 있어 특히 생명탄생에 얽힌 암시를 느끼게 했다. 하기야 〈생생지리 (生生之理) 〉 (1987)같은 작품은 이 같은 탄생의 의미가 보다 분명하게 자리잡고 있다. 붉은색 바탕의 화면 하단부분에는 남녀가 마주보고 서 있다. 인체묘사를 간략화시킨 이들의 표정은 다소 불안정스럽기도 하다. 팔장을 낀 남자의 동그란 색안경이 무엇인가 불길함 혹은 당혹감을 연상시키고 있다. 하지만 여성 쪽으로부터 수직으로 상승하고 있는 띠 속에는 역시 성장과정을 보여주고 있는 한 생명체의 모습이 허공 쪽으로 연결되어 있다. 무엇인가 새로운 탄생에의 예감이 지극히 환상적인 공간에서 연출되고 있다. 여성에 의한 임신의 이같은 모습은 배경을 무시하면서 의미를 극대 화시켰기 때문에 보는 이로 하여금 상상의 날개를 마음껏 펼치게 하고 있다....(후략)... (1991)

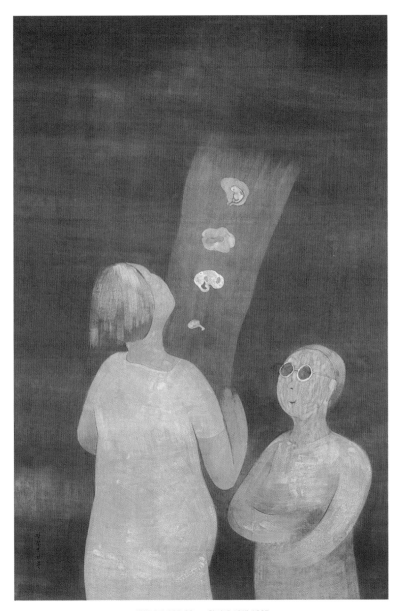

생생지리 135x90cm 한지에 채색 1987

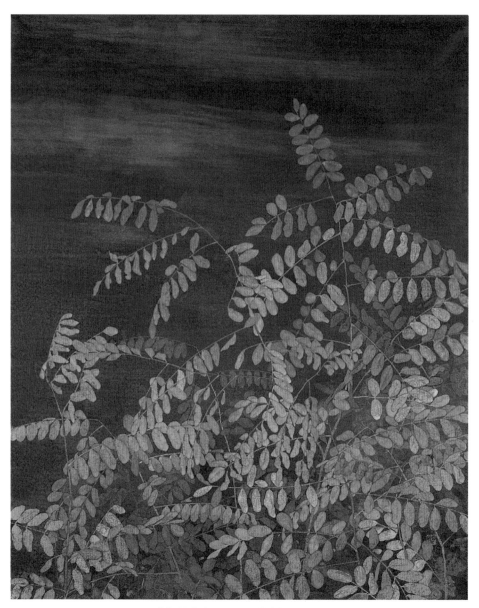

음은 리듬을 타고 100x80cm 한지에 채색 1984

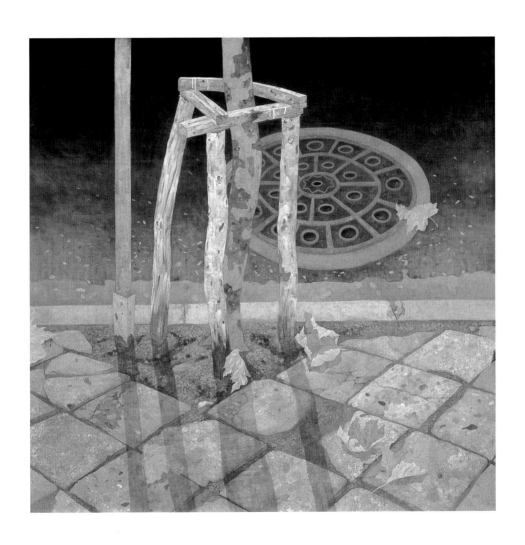

가로수 160x160cm 한지에 채색 1982

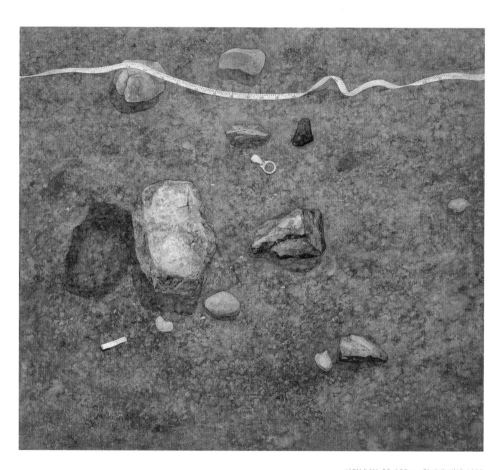

자연(自然) 90x100cm 한지에 채색 1985

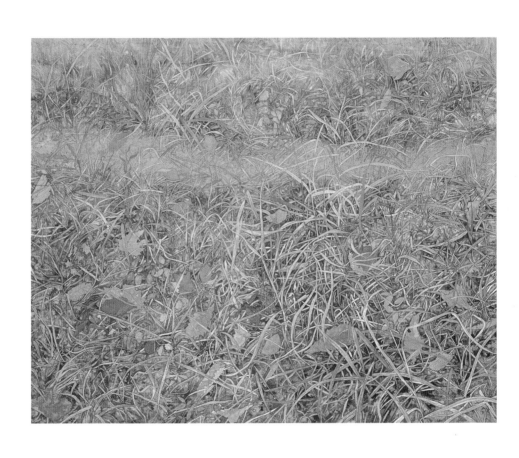

능으로 가는 길 130x161cm 한지에 채색 1981

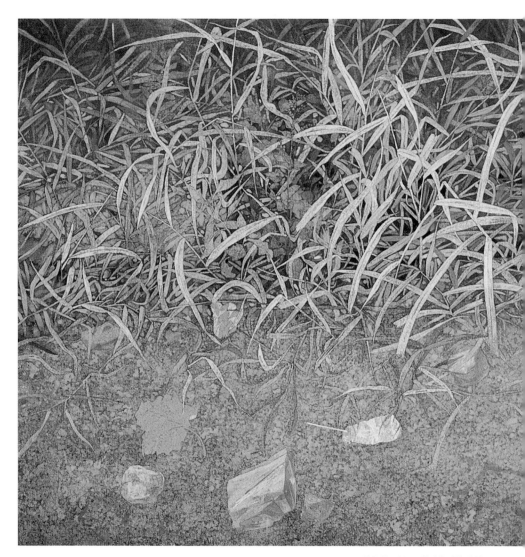

입추 90x181cm 한지에 채색 1982

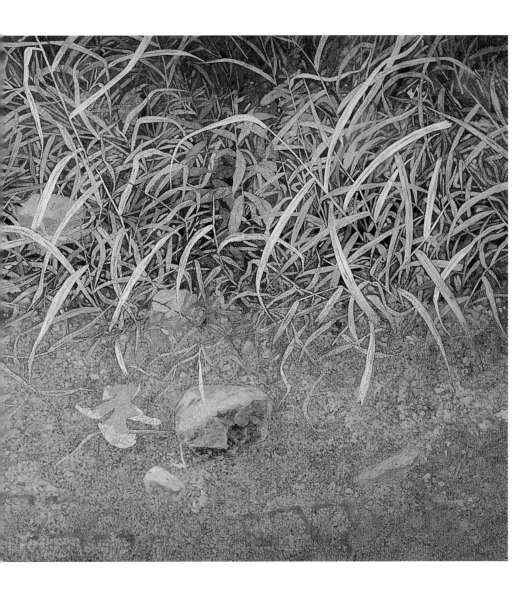

나그네 78x122cm 한지에 채색 1980

관망 120x120cm 한지에 채색 1988

Profile

김진관 金鎭冠

1954년생
1979 중앙대학교 예술대학 회화과 졸업
1987 중앙대학교 대학원 동양화과 졸업

개인전 1991 금호미술관 (서울)
1993 동서화랑 (마산)
1996 금호미술관 (서울)
1998 미술회관 (서울)
2002 공평아트센타 (서울)
2005 인사아트센타 (서울)
2006 정갤러리 (서울)
2008 북경 문화원 (중국)
2009 인사아트센타 (서울)
2010 장은선갤러리 (서울)
2011 갤러리 자인제노 (서울)
2012 팔레드 서울 (서울)

주요기획전 1981 제2회 정예 작가전 (서울신문사, 롯데화랑)
1981,82 중앙미술대전 장려상 (중앙일보사, 호암갤러리)
1983 제2회 청년 작가전 (국립현대미술관)
오늘의 채색화전 (예화랑)
1985~97 오늘과 하제를 위한 모색전 (동덕미술관, 미술회관)
1985,86 한국화 채묵의 집점 I , II (관훈미술관)
1986 한국현대미술의 어제와 오늘 (국립현대미술관)
Figuration Critique전 (프랑스 그랑팔레)
아시아 현대 채묵화전 (미술회관)
한국화 12인전 (미술회관)
하나의 압축 – 한국화 현황 (아르꼬스모 화랑)
1987 생동하는 신세대전 (예 화랑)
3 인전 – 세 사람의 색깔그림 (동산방 화랑)
33인전 (미술회관)
1988 채묵, 80년대의 새 물결 (동덕 미술관)
88 현대 한국 회화전 (호암 갤러리)

1989,91 현대미술 초대전 (국립현대미술관)
 89 현대 한국화전 (서울시립미술관)
 43 인전 (조선일보 미술관)
1990 예술의 전당 개관전 (예술의 전당)
 한국현대미술의 21세기 예감전 (토탈갤러리)
1991 움직이는 미술관 (국립현대미술관)
 서울 미술대전 (서울시립미술관)
1992 90년대 우리미술의 단면전 (학고재)
 92 현대회화초대전 (가산화랑)
 92 현대한국화전 (서울시립미술관)
 92 한국 현대미술전 (예술의 전당)
 92 ICAA 서울 기념전 (예술의 전당)
1993 현대미술전 (예술의 전당)
 한·중 미술협회 교류전 (예술의 전당)
 비무장지대 예술 문화 작업전 (서울시립미술관)
 한국 지성의 표상전 (조선일보 미술관)
1994 한국 현대미술의 흐름 (인사갤러리)
 94 한국의 이미지전 (미국 LA 문화원)
1995 비무장지대 예술문화운동 작업전 (동산방 화랑)
 한국지역 청년작가 찬조 초대전 (서울시립미술관)
1996 오늘의 한국화 그 맥락과 전개 (덕원미술관)
 한국 지성의 표상전 (공평아트센타)
 한국 현대미술 독일전 (유럽순회전)
1997 도시와 미술전 (서울시립미술관)
 인터넷 미술전 – 제4회 차세대 미술전 (예술의 전당)
 21세기 한국미술의 표상전 (예술의 전당)
 한국미술 시점과 모색 (상 갤러리)
1998 아세아 현대미술전 (일본 동경도 미술관)
1999 한국화의 위상과 전망 (대전 시립미술관)
 역대 수상작가 초대전 (호암 갤러리)
2000 그림으로 보는 우리 세시풍속전 (갤러리 사비나)
 풍경과 장소전 (경기도 문화회관)
 5월-채색화 3인전 (공평아트센타)
2001 변혁기의 한국화 투시와 조명 (공평아트센타)
 21세기한국미술 그 희망의 메시지전 (갤러리 창)
 동양화 새천년전 (서울시립미술관)

2002 공평아트센타 개관10주년전 (공평아트센타)
전환기 한국화현상과 전망전 (갤러리 가이아)
2003 아트 서울전 (예술의 전당)
박수근을 기리는 작가들 전 (박수근 미술관)
가일 미술관 개관전 (가일미술관)
2004 한국 현대미술의 진단과 제언전 (공평아트센터)
한국화 2004년의 오늘 (예술의 전당)
2005 서울미술대전 (서울시립미술관)
한국화 대제전 (인천 종합문화 예술회관)
소나무 친구들전 (목인 갤러리)
2006 정독풍월전 (공평아트센타)
한국화 만남의 공유 (율 갤러리)
한·중 현대 회화전 (대전롯데백화점)
2007 힘 있는 강원전 (국립춘천박물관)
한국 인도교류전 정 갤러리)
현대 한국화의 교류전 (가나공화국)
2008 광화문 국제아트페스티벌 (광화문 미술관)
한국현대회화 2008 (예술의 전당)
한·중 포럼, 한국의미 특별전 (카이로 오페라하우스 전시장)
A&C 아트페어 서울전 (서울 미술관)
2009 한국화의 현대적 변용 (예술의 전당)
현대미술의 비전 (세종문화회관)
2010 한국미술의 빛 (예술의 전당)
디스플레이 전 (갤러리 DY)
현대미술 비전 (세종문화회관)
2011 ICAA 서울 국제미술제 (조선일보 미술관)
현대 한국화 조형의 모델 (아카스페이스)
반달아 사랑해전 (미술공간 현)
예스 희망을 믿어요 (우림화랑)
아시아 미술제 (창원 성산아트홀)
2012 브릿지 갤러리 1주년 기념전 (브릿지 갤러리)

현재 : 성신여대 미술대학 동양화과 교수
Email : jkwkim@sungshin.ac.kr

Kim, Jin-Kwan

1954 Born in Korea
1979 B.F.A., Painting, The College of Fine Arts, ChoongAng Univ.
1987 M.F.A., Oriental Painting, The College of Fine Arts, ChoongAng Univ.

Solo Exhibitions	1991	Keumho Art Center (Seoul)
	1993	Dongseo Gallery (Masan)
	1996	Keumho Art Center (Seoul)
	1998	The Korean Cultural & Art Foundation, Art Center (Seoul)
	2002	KongPung Art Center (Seoul)
	2005	Insa Art Center (Seoul)
	2006	Jung gallery (Seoul)
	2008	Peking cultural center (Peking)
	2009	In-Sa Art Center (Seoul)
	2010	Jang Eun Sun Gallery (Seoul)
	2011	Gallery Zeinxeno (Seoul)
	2012	PaLais de Se'oul (Seoul)

Selected Group Exhibitions	1981	The 2nd A New Painter Exhibition (Seoul Daily news, Lotte Gallery)
	1981	(~1982) Award the Encouraging Prize, the 4th, 5th ChoongAng Grand Exhibition of Art (ChoongAng Ilbo Art center, Ho-am Gallery)
	1983	The 2nd Youth Artists Exhibition (The National Museum of Contemporary Art)
		Today Coloring Painting Exhibition (Ye Gallery)
	1985	(~1997) The Research Exhibition for Today and Tomorrow (Dongduk Gallery, Fine Art Center)
	1985	(~1986) The Focus of Korean Ink and Color Painting Ⅰ,Ⅱ (Kwanhoon Art Center)
	1986	Yesterday and Today of Korean Contemporary Art (The National Museum of Art)
		The Exhibition of Figuration Critique (Grand Palais, France)
		The Modern Asian Paintings Exhibition (Fine Arts Center)
		12 Korean Painting Artists (Art Center)
		The Condition of Korean Painting (Arucosmo Art Center)
	1987	The Exhibition of Vigorous New Generation (Ye Gallery)
		3 Painters Exhibition - Color Paintings (Dongsanbang Gallery)
		33 Painters Exhibition (Fine Arts Center)
	1988	New Wave of the eighties Ink and Color Painting (Dongduk Gallery)
		88 Seoul Contemporary Korean Paintings (Ho-Am Gallery)
	1989	(~1991) Invitation Exhibition of Contemporary Art (The National Museum of Contemporary Art)
		89 Seoul Contemporary Korean Paintings (Seoul Metropolitan Museum of Art)
		43 Painters Exhibition (The Choseon Ilbo Arts Center)

1990 Opening Anniversary Exhibition of Seoul Arts Center (Seoul Arts Center)
 The 21th century feeling Exhibition of Korean modern painting (The Total gallery)
1991 Moving Museum (The National Museum of Modern Art)
 Seoul Grand Art Exhibition (Seoul Metropolitan Museum of Art)
1992 The Figure of our painting in the 1990 (Hakgojae gallery)
 92 Invitation Exhibition of Contemporary Art (Gasan Art center)
 92 Seoul Contemporary Korean Paintings (Seoul Metropolitan Museum of Art)
 92 Contemporary Arts of Korea (Seoul Arts Center)
 92 Memorial Exhibition of ICAA Seoul (Seoul Arts Center)
1993 Contemporary Arts of Korea (Seoul Arts Center)
 Korea and China comtemporary painting Exhibition (Seoul Arts Center)
 D.M.Z. Art and Cultural Works of Art (Seoul Metropolitan Museum of Art)
 The Representation of Korean Intelligence (Choseon Daily Art Museum)
1994 The Trend of Contemporary Art in Korea (Insa Gallery)
 94 The Images of Korea (LA Culture Center. U.S.A.)
1995 D.M.Z. Art and Cultural Works of Art (Dongsanbang Gallery)
 Regional Youth Artists' Exhibition as a Guest Painter (Seoul Metropolitan Museum of Art)
1996 The Trend and Improvement of Today Korean Paintings (Dukwon Gallery)
 The Representation of Korean Intelligence (Gongpyong Art Center)
 The Contemporary Art of Korea in Germany (Traveling Exhibition in Europe)
1997 The Exhibition for Cities and Arts (Seoul Metropolitan Museum of Art)
 Internet Exhibition- 4th new generation Exhibition (Seoul Arts Center)
 The Represent Exhibition of the 21th Century Korean Arts (Seoul Arts Center)
 The Research Exhibition for Korea Paintings (Sang Gallery)
1998 The Modern Asian Paintings Exhibition (Tokyo, Japan-Arts Center)
1999 The Future of Korean Paintings (Daejeon Metropolitan Museum of Art)
 Collection of Award Winning Artists (Ho-Am Gallery)
2000 Painting of Korean traditional customs (Sabina Gallery)
 Landscape and Place (Geonggi Culture and Center)
 May- Paintings three Artists (Gongpyong Art Center)
2001 Tracing Traditional Korea Paintings in Times of Revolution (Gongpyong Art Center)
 A message of 21th century Korea Painting (Chang Gallery)
 New Millennium in Oriental Paintings (Seoul Metropolitan Museum of Art)
2002 Exhibition for the 10th Anniversary of Gongpyong Art Center (Gongpyong Art Center)
 Exhibition for turning point in Korea Painting and future (Gaia Gallery)

2003 Art, Seoul (Seoul Arts Center)
 Park Soo-Geun Commemoration Exhibition (Park Soo- Keun Museum)
 Opening Anniversary Exhibition of Kail Arts Center (Kail Arts Center)
2004 Diagnosis and Proposal for Korean Modern Art (Gongpyong Art Center)
 Traditional Korean Paintings of Today (Seoul Arts Center)
2005 Seoul Art Exhibition (Seoul Metropolitan Museum of Art)
 The Exhibition of Korea Paintings (Incheon Art center)
 Fine tree friends Exhibition (Mokin Gallery)
2006 Beauty of nature (Gongpyong Art Center) / Sharing of Korea Painting (Yul Gallery)
 Korea and China comtemporary painting Exhibition (Daejeon Lotte Gallery)
2007 Gangwon in strength (Chuncheon Museum) / Korea India Exchange Exhibition (Gallery Jung)
 Exchange Exhibition of Korean Paintings (Republic of Ghana)
2008 Gwanghwamun International Art Festival (Gwanghwamun Art center)
 2008 Korea contemporary art (Seoul Arts Center)
 Korea and China forum, Beauty of Korea (Cairo Opera House) / A&C art fair (Seoul Gallery)
2009 Changing Pattern of Korea Modern Painting (Seoul Art Center)
 Vision of Comtemporary Art (Sejong Center)
2010 Light of Korea Art (Seoul Art Center)
 Exhibition of Display (Gallery DY) / Vision of Modern Art (Sejong Center)
2011 ICAA Seoul International Art Festival (Choseon Daily Art Museum)
 Modern Korea Plastic Model (AKA space) / Exhibition of 'Love BanDal' (Art Space Hyun)
 Exhibition of 'Yes Believe Hope' (Woolim Gallery)
 Asia Art Festival (Changwon Sungsan Art Center)
2012 Exhibition for the First Anniversary of Bridge Gallery (Bridge Gallery)

● Contact Current : Professor at Sungshin Women's Univ. College of Fine Arts.
 Department of Oriental Painting

 Email : jkwkim@sungshin.ac.kr
 Address: 111-103, Doosan Apt. Dogok-Li, Wabu-eoup, Namyangju city, Geonggi-do.

Hexagon 한국현대미술선
Korean Contemporary Art Book

<출판 예정>

정영한

노원희

류준화

박종해

박영균

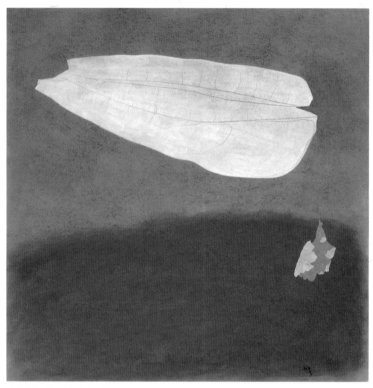

낙설 100x100cm 한지에 채색 1995

값 13000원

0 4 6 5 0

金 鎭 冠
Korean Contemporary Art Book
한국현대미술선 010 Kim, Jin-Kwan

ISBN 978-89-98145-04-0
ISBN 978-89-966429-7-8 (세트)

Hexagon 출판회사헥사곤